U0107196

当代实力书家讲坛

# 中国书法源流十讲

陈忠康 著

上海书画出版社

# 策划寄语

王立翔

　　中国进行的改革开放，不仅使中国的社会发生了重大变化，也促使了书法这门古老的传统艺术在当代复苏，并因广大民众的积极参与而走向繁荣。经过了四十多年的发展，我们回顾这段历程，还是可以观照出其中很多的不同。尤其是在进入新世纪以后，这种不同分化得尤为鲜明。择要而言，可归结为这样几点：其一，是原来书斋为中心的书家生活走向了社会，走向了展厅，走向了各种新型交流平台（包括当今的网络）；其二，是尚受传统教育深刻影响的老一代书家先后离世，出生在新中国成立后的书家，接受新型教育，则以自己的方式走向当今书法的舞台；其三，以是否从事书法职业工作为分野，出现了所谓职业（专业）和业余两大群体。这些变化，其实是在喻示着书法艺术已经发生了划时代的变化，而当今的时代更是为书法创作和研究创造了前所未有的条件和格局。因此，在此大背景下，书坛虽然常被人诟病乱象丛生，但也涌现出了一批有成就有口碑的书家，他们活跃在当今书坛，以勤奋的探索和成熟的个人书风赢得大家首肯和关注，我们称之为实力派书家，他们正担纲起显示当今书坛成就建树和引领发展风向标的重要作用。

　　能冠为实力之称的书家，或被期为具有这样几种特质：其一，有长期的书法实践，积累了深厚的传统功力；其二，形成了较为成熟而独具的个人书风；其三，具有较为深厚的文化修养和艺术才情，并具备了一定有创新意义的理论探索。拥有这些特质的书家毫无疑问是当代书家中的精英，他们素养深厚，思考独立，敢于创新，是时代的佼佼者。

　　实力书家的创作变动，堪称是"时代之风"。他们不仅在书案砚海刻苦

勤奋，也在时代的影响下探索着对书法艺术的当代理解，这其中既有传统文化的信仰，又不乏冲破固有模式的努力；既充满着对书法本体的价值关怀，又蕴藏着不可按耐的创新活力；既呈现出对现代审美的步步追寻，又体现了对历史传承的种种反思。他们中不乏书法创作与理论思考齐头并进者，创作实践之外，还积极以语言文字来表达学习、实践中的思考和沉淀，纪录各自对于书法的心得及心境。而当代书坛的一大问题，无可避讳的是书家的理论素养亟待提升。作为有追求有担当的当代书坛实力书家，应该瞻望书法发展的前景，以他们的创作实践和学术思考来回应当今书法界的追问和关切，去解答今人在书法学习、创作、审美上的疑惑。

基于此，我们策划了"当代实力书家讲坛"系列，希望搭建一个当代书家与读者对话交流的平台，以轻松但不浅薄的方式，帮助读者解决书法学习、创作过程中的各种问题。同时，也希望借此推动书家去突破创作与理论建设间的隔阂。基于这样的缘起，本系列将形成一个鲜明的特色，即我们邀请的这些实力派书家将重点阐释他们对"技"与"道"等命题的认识，这对今天书法学习者来说，或许尤具有指导意义。

当代学习和探寻书法艺术的方式愈来愈趋向多元，而这其中有成就的精英书家的作用显得尤为重要。我们的前辈如沈尹默、陆维钊、沙孟海、启功等先生，都以循循善诱的讲座、授课的方式培养了大批书法人才，大大推进了书法的创作和学科建设，起到了接续传统、开启新时代的重要作用。当今有担当的实力书家理应接过旗帜，以他们总结而得的经验，找到擅长的表达方式，来促进今天书法事业的进一步发展。希望未来会有更多的实力派书家汇聚于此，共同谈艺论道。这个讲坛，将进一步展现他们多面而精彩的艺术风貌和思想魅力，帮助他们闪耀于当代书法绚烂的星空。

2020.7.19

# 目　录

## 第三讲　建立自我判断的标准

## 第四讲　笔法

# 第一讲　看清书法的本质

## 普遍从唐楷入手的现象

就正统而论，学中国书法先是从唐楷入手，再去临摹其他的书体。这是宋代以后大多数书家的必经之路，因为他们普遍要接受类似的基础教育，这点会决定他们入门的道路。

我们现在想想康有为、沈曾植这些人，在他们二十岁之前都是写唐楷，凡是写碑的书家，早年的教育决定了他们受到了共同的限制，因为自从宋以后的入门范本就是唐人的字帖。像康有为这些人觉醒以后选择了魏碑，如果没有早期的基础，他就写不好。但现在搞反了，学魏碑最后变成了画字，不是写字。

## "二王"是祖宗，先入一家门

在唐代，书体得到充分的发展，尤其是楷书达到高度的成熟，一种"法"的体系就此建立。除此之外，最重要的是给后来书法史当中关于审美的类型定下了各种各样的基本框架。如果说隋代之前他们也有风格，那也只是尚未成熟且模糊的风格。那王羲之有没有风格呢？可以说是若有若无的，因为他无所不包。

也就是说，隋代之前展现的不仅仅是风格，是一种更具流动性和包容性的生长状态。比如说王羲之把规则定下来，后来的书法家进一步完善中国书法的内核，到了唐代不得不分家了，分成了很多个风格流派，这时候出现了面貌。

这个面貌是什么呢？这是学习每一个流派种类书法的人都会碰到的问题。

实际上书法有时候没有那么高深，书法就像人，外表不过高矮胖瘦的区别。虞世南是不胖不瘦，怀抱一种君子之风，代表平淡中性的哲学。欧阳询则显得男性化，骨骼耸立，姿态险劲。褚遂良趋于女性化，婀娜多姿，属于苗条柔弱之类。徐浩和李邕以肥为美，端庄持重。颜真卿是忠臣义士，胖墩墩的，他的胖跟其他人还不一样，重心下沉像只矮脚虎，很笨很拙。柳公权长身玉立，骨骼硬朗，又风流倜傥。他们或高或矮，或胖或瘦。有的骨头多一点，有的筋肉多一点，诸如此类而已。

中国书法本来是一个共生的大集体，唐代时逐渐分家了。你变成柳体，我变成颜体，那片混沌的状态在此终结，各种门派鲜明的江湖呼之欲出。这些门派建立以后继续发展，又衍生出一些新门派，从中还可以再挖掘出宝藏来。这一个看上去很简单的现象，实际上决定了中国书法此后的命运。中国书法因为唐代一分家，从宋代迄今，每个初学者一脚踏进去，不管东南西北，总要先踏进一个门来，踏进一家。当然在此之上，就是"二王"这个祖宗。

我们一学书法就先学古人。中国书法是高度依赖于传统的，也是依赖于模仿的一门艺术，中国画有点类似，除此之外，没有其他艺术门类是这样的。西方人完全不这样来，这是中国特色。也有人因为书法这点原因诟病，为什么书法没有那么多创造力，不能自成一套。然而很多艺术都有一个特点，极度依赖程式。我们看看京剧就更明显了，你唱梅派，他唱程派。中国书法学什么体，柳体还是欧体，无不是深入人心的。当然到后来，比如说明代，有些人不满足于唐代，像黄道周这类人，他觉得要学魏晋，再到往后，康有为之流把旧系统一概推翻，另起炉灶。至于当代力图创新的一些人，看似风格很明显，创意十足，实际上他们也在学，也在模仿某一家。

为什么有时候学帖的人风格往往不突出呢？学帖的人很难出风格，因为学的人太多了。想在颜体上有所树立太难了，学"二王"、米芾，也是如此，因为司空见惯了。

所以书法学到一定的程度，要敢于发现，去发掘冷门一点的资源，更要敢于去学别人不学的东西。但前提是打好稳固的基础，找到自己的地盘，开辟出根据地。

明清以后，那些风格很强烈的书法家都会找到一个帖然后开发出来，如

齐白石《知足能忍》五言联

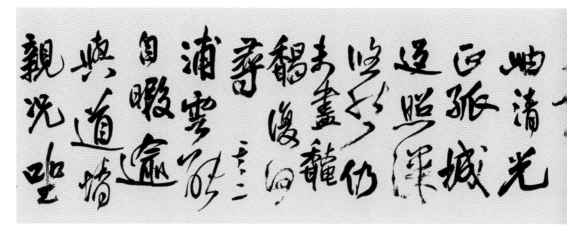

明·王铎《赠张抱一行书诗卷》（局部）

齐白石开发汉碑。他们在常人认知的盲区里找到一个点作为自己的根据地。这是什么窍门呢？我想告诉大家，一定要多读作品，多留心，切莫抱牢几本字帖就了结了，那会限制想象。只有见多才能识广。

## 寻找陌生的力量

唐代为何如此重要？因为唐代树立了众多名家系统，所以从宋代直到明代的书家递相祖述，无不在这个圈子里面打转。其中涵泳最自如、尝试最多样的就是董其昌。他无所不学，但也有的放矢，从宋代溯回到晋唐，凡他过目的帖都会染指，从小楷、大楷、行书、草书、狂草，只要能举出来的，照单全收。而王铎兼学颜真卿和"二王"两家，一天临摹，一天创作。由此可见，古代人学书法就这么一回事——学一家立住脚跟，同时旁及各体，大字小字，行书草书打成一片，然后再去融合，寻找新鲜而陌生的力量，慢慢形成自己的风格。

唐代风格类型的分野意义重大，它包罗了书法的高矮胖瘦、刚柔中庸等类型，一个人在初学的时候，这几门几派起着调和的作用，有的人最初喜欢阳刚，后来偏爱阴柔，有的人天生阴柔，不得不用阳刚来调剂。颜体不行用欧体，爬罗剔抉，总有一款适合自己，然后进行调剂融合。

### 如何读帖？

读帖的首要目的是培养对气息的感觉，理解气息和技巧是怎样匹配的。书写的时候应该根据自身情况持续地调节。《二十四诗品》有很多形容词，可以直接落实到书法的具体笔墨上面。我们创作的时候想要表达出哪一种气息，就靠记忆里字帖进行调整。一般人练字只练一种，可以动用的艺术语言太匮乏了，自我调控起来就显得无力。我们如果掌握了书法的整个谱系，自然而然会形成一种自我调节的能力。

以欧阳询和虞世南为例，他们是两个很对立的面，一个内敛，一个张扬。当你下笔时需要内敛，脑中要跳出虞世南。张扬的呢？那就以欧体那种方峻、险劲、外露的北碑式用笔作为自己的参考。当然，外露、张扬的字很多，如果再进一步扩大，除了欧体和北碑之外，颜体也不缺外露的圭角，更遑论其他各式各样的范本。

我们学习的不仅是技巧，更要学字帖背后的技巧系统和气息调节系统。这种系统完备了以后，我们集古出新和融通的能力就慢慢培养出来了。形象地说，我们脑子的库存要有货。所有写书法的人最后都在玩点画、结构、气息的辩证法，一阴一阳、一刚一柔、一张一弛。这是挥毫时，脑子里应该经常出现的 ·种自我调整的思维方法。

以上是气息方面，再者就是形状。应该学会在现有的基础上求变，突

破原来的书写层次，比如原来都是平正的，这时候就要打破它。正是一种方向，不正也是一种方向。正本身要带着博大的气象，唐代人的字看上去很正，同时其中又有特别不正的因素，这是我们要细细考究的地方。多数人写平正的字为什么写不好？就是因为只是用简单的几个套路在写，而事实上，如欧体，就算是很平正的字，笔法、结构都有奇妙的变化，结构看上去平平整整的，但是它总有不正的妙处，这就是"不正之正"。唐代书法要学得地道，就得学它丰富的变化手法，方能登堂入室。

## 拒绝"包办婚姻"

我们谈谈如何选帖。有句话叫"取法乎上"，应辩证地看待这句话，取法乎上是指学习书法的大方向，但未必上等的法就适合我们。实际上，我们可以先找最来电或最适合自己的范本，哪怕它是二流甚至三流的，只要对它有感觉，可能都比一流的要好。其实有时候无所谓一流还是二流，二流的反而可能更易上手，更快捷地走出一条路来，这些作为过程来说都可以接受。所以，适合的才是最好的。

我们平时应特别重视心仪的字帖，以此作为基础再拓展，找出相似的字帖，直到攻克，厌倦了然后再换，不断地累积、调试。

但是往往刚开始学书法的时候，我们免不了"包办婚姻"。它有两种结果：一是始终不来电；二是初时不来电，后来竟然也慢慢来电了。所以选帖就像择偶。现在的问题在于字帖太多，眼花缭乱，在这种情况下，对自己喜欢的一定要敢于下手。书法到最后就是跟着感觉走，把我们所有的感觉和潜能挖掘出来，这才是最重要的。

## 《灵飞经》缺少了什么？

《灵飞经》墨迹是抄经体，代表典型的唐代风格。它属于高级写手的匠体字。类似敦煌书法、抄经书法的唐代书迹给我们提供了当时普通人或者中上流写手的书写信息。而《灵飞经》之流是唐代的普遍书风，它代表了写手以写字、抄书为中心的，而不是以艺术表现为中心的书写状态。

精英阶层的书法必须体现出文化含义，而《灵飞经》恰恰缺少此含义，哪怕它在法度上达到一种极致精密的高度，但总体是以平稳的结构和流利的书写为主。就学书法的角度而言，这是要摸索的第一个阶段，就如孙过庭《书谱》所说："初学分布，但求平正。"平正，是学书第一要素。

## 河豚鱼的故事

书法怎么观察？如何学会观察？学会细致地看，这是一个训练的过程，对所有的艺术而言，看是非同小可的。门外汉只会粗略地看，但是经过训练的眼睛会看门道。

人是习惯性的动物，人不止会用眼睛观察。我们在读大多数作品的时候，眼睛都是失准的，人的眼睛服从于大脑，大脑又服从于一系列的习惯性思维。

从心理学来说我们偏离了"正念"的观察。什么是正念？在西方来说是心理学的范畴，有一个具体的例子，一个日本人设宴，烹饪了名贵的河豚鱼飨客。人在日常饮食时，对待司空见惯的菜肴口味往往浑然不觉，但那一天，主人提醒大家一定要慢慢地品尝，慢慢体会。其中，一个作家饭后回忆起来，感觉从来没吃过这么可口的美食。而最后主人告诉他，其实那不是河豚，只是一条很普通的鱼而已。这个过程说明了一个问题，实际上，当我们用心去品尝的时候，最普通的食物也能给人以最美味的回馈。这就是正念，即打破习惯的行为模式和思维模式去体会当下。

正念可以练习，比如吃一粒葡萄干，慢慢拿起，先捏着它，看其形状、大小、色泽，然后送到唇齿，第一口、第二口嚼下去是什么感觉，慢慢嚼，再吞咽下去又是什么感觉。平时每个人品尝时，从未如此全神贯注。而在我们用视觉去观察书法的时候，难免按照习惯的模式掠取信息。读帖的时候，我们试着抓住它所有的肌理，一毫厘一毫厘地逼视。如果曾经对任意字帖经过体贴入微地分析，就会有一个突破性的领悟。

大部分人看字帖不过囫囵吞枣，临摹时类似在抄书，过程之中损失了百分之九十以上的信息。有人临《兰亭序》，每天临一遍，坚持了十几年，我发现他十几年后的字跟第一年的字相差无几，因为日复一日都在抄书，没有

七日詣有經之師上金六兩白素六十尺金
鐶六雙青絲六兩五色繒各廿二尺以代歃
髮歃血登壇之擔以盟奉行靈符玉名不泄
之信矣違盟負信三祖父母獲風刀之考詰
積夜之河梁蒙山巨石填之水津有經之師

唐·钟绍京《灵飞经》（局部）

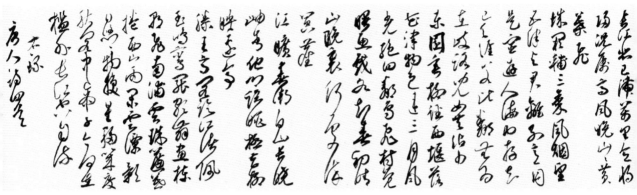

陈忠康草书《唐人诗四首》

正念的意识，没有对字帖仔细观察，也没有对观察所得到的信息进行思考。正所谓"大千起灭一尘里"。对于所有的经典，只要足够细微地去观察，都可以体悟出其背后蕴藏的无穷信息，而任何一点细节都是有道理的。

　　比如一个撇，起笔是怎么样的，撇过来的时候斜度是多少，曲折度是多少，最后收笔的时候是怎么收的，长短几何，这笔跟下一笔之间它的位置关系是什么，第二笔写的时候为什么会在这个位置。只要我们一下笔，就会面对无数的可能性。这一笔画可以选择写短、写直、写弯等，但字帖里为什么是这样写，为什么收笔是尖的，这个捺的粗细变化如何，撇捺搭接的时候有多少种搭法，而他为什么会搭在这个位置。在看到"及"字捺画的时候，有没有想到跟平时写的捺不一样？平时是用什么方法写的，是一波三折还是一波四折、五折？我们写捺的时候会不会注意到线条的轮廓线？

　　可以肯定，百分之九十的人都会忽略不见，或是根本没看出来，还是按照平时的方式书写。另一种是在仔细观察之后并不认可这样的写法，就涉及一个眼光的问题。如果你认同此处的表达，觉得写得好，这时候请想象手中的毛笔应该用怎样的动作，怎样的轨迹，才能写出这样的一个笔画。这就掌握了一个技巧。

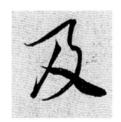

《兰亭序》"及"字，
注意捺画的轮廓线

## 何为高超？

　　平正是学习书法的第一关，哪怕是平正之中也有技巧变化。比如准备写

东晋·王羲之《兰亭序》（神龙本）

陈忠康行书临《兰亭序》

永和九年歲在癸丑暮春之初會
于會稽山陰之蘭亭脩稧事
也羣賢畢至少長咸集此地
有峻領茂林脩竹又有清流激
湍暎帶左右引以為流觴曲水
列坐其次雖無絲竹管弦之
盛一觴一詠亦足以暢叙幽情
是日也天朗氣清惠風和暢仰
觀宇宙之大俯察品類之盛
所以遊目騁懷足以極視聽之
娛信可樂也夫人之相與俯仰
一世或取諸懷抱悟言一室之内

永和九年歲在癸丑暮春之初會
于會稽山陰之蘭亭脩稧事
也羣賢畢至少長咸集此地
有峻領茂林脩竹又有清流激
湍暎帶左右引以為流觴曲水
列坐其次雖無絲竹管弦之
盛一觴一詠亦足以暢叙幽情
是日也天朗氣清惠風和暢仰
觀宇宙之大俯察品類之盛
所以遊目騁懷足以極視聽之
娛信可樂也夫人之相與俯仰
一世或取諸懷抱悟言一室之内
或因寄所託放浪形骸之外雖
趣舍萬殊静躁不同當其欣
於所遇暫得於己快然自足不

一个字之前，这时候就要有意阻断我们原来的习惯模式，捕捉更新的感觉，这种时刻在变化出新的意识恰恰是要攻克的技巧点，只要进入了这种状态就绝不能放过。

衡量一个点画水平的高低，就看能不能写出超出意料之外的效果。所有艺术高超之处就是要创造出别人模仿不来的东西。当然从书法的角度来说，在点画、结构、章法上能不能写出新奇的地方并且是他人办不到的，这就是区别水平高低的一个表现。打个比方，当大家都在写那种习以为常的捺的时候，我们会不会注意到这里的捺可以是不一样的。

任何点画都试着假设存在五种以上的可能性，这是我们必须具备的思维。写一个字、一个点画的时候，很多人往往就只有一种思维。这又回到之前说的有没有正念。正念意识是开放的，就如同思维是开放的，不拘一格的，而人最可怕的就是惯性思维。

## 把书法看成一种运动

书法理论有"连"和"断"两个概念。像最平正的《灵飞经》，就是一般唐人的写法。我们看到唐代人的字，进而联想到他的拿笔方式，这是以手腕为中心，然后用手指去调控的一种连绵不断的运动，这是一种稳固的运动。而书法本身也可以看成是一种运动。

据研究，唐以后书家开始坐在桌子边上采用五指执笔法书写，当然也可以是三指执笔。不论是五指还是三指，书写者的手腕都是要动的，因为这是以手腕为中心的一种运动。要注意的是，写唐代严谨的楷书时，如果不用腕力就写不准，也写不地道。

## 观察出入之际，想象挥运之时

在用笔之时，我们的注意力理应投入到何种程度？——想象笔锋的运动形态，笔尖到底是如何产生作用的？观察第一根毛到底是怎么运行的？它旁边的毛，以及笔肚、笔根是什么状态？这是我们永远要关心的问题。也是正念的第二个部分，即观察笔尖、笔毫的运动形态。

时代越早的书法越常运用到笔尖，越后来的书法用到笔肚、笔根的地方更多。早期的帖学中运用毛笔越规整，越往后的书法，尤其是羊毫，它的笔锋越是散乱，通过绞转才会出现特定的效果。这是不同毛质的区别，用笔并不是说每根毛都拖得很尖才是好的。

很多学帖的人写到最后没有把注意力用到笔尖，尤其是精密的字。我在写字的时候特别关注每一个点画中笔尖的位置，它是怎么运行的，一个笔画怎么运动都要想象出来，前面的毛大概是在什么位置？最尖的那个毛在哪里？旁边的毛在哪里？后面的毛在哪里？然后再通过毛的走势，能推测出毛笔笔杆是什么方向，同时手腕到底怎么做才能奏效。当然通过读帖，也能够想象并重现毛笔的挥运状态。

黄庭坚提出"观察出入之迹，想象挥运之时"，我们所想象的状态，就包括毛笔笔根，每根毛的运动情况，姿势是怎么样的，速度是快还是慢的，甚至最后要归结到毛笔怎么蘸墨，下笔之前毛笔的形状如何。

陈忠康行书《东坡和子由论书》

书写楷书的时候大家都能想象毛笔的毛是直的，笔杆立正。但大量的行草书在连续书写的时候，毛是不规整的，这时候该如何合理地运用那些不规整的毛生发出不同的笔法？对于这一问题，我们当代人一定不能错过沙孟海、林散之、启功、王蘧常等老先生写字的视频。比如沙孟海先生写的那种字，他所用毛笔的毛就是破的，像辣椒头一样，前面散散软软，但他的字只有用这类笔方能奏功。林散之使一杆长锋毛笔，三根手指握着写，毛都是扭的，但是他能驾驭并在生宣上施展开来，写出来的笔触极好，这就是他。

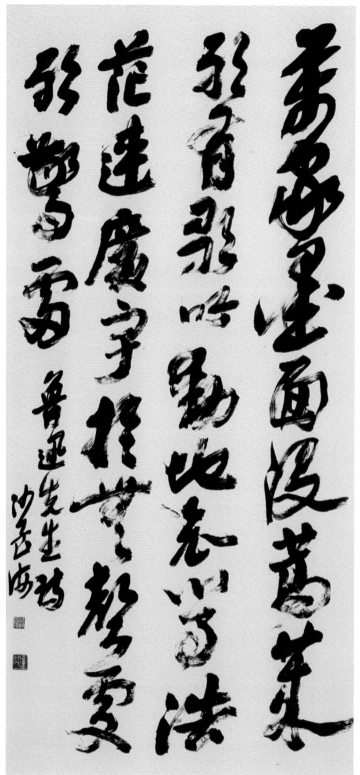

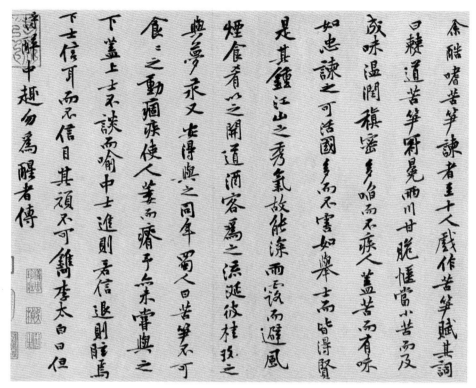

北宋·黄庭坚《苦笋帖》

## 优秀之外，更要出彩

　　前面讨论过，《灵飞经》的书写者是高级写手而非文人，是因为它的字规整熟练，精妙端正，但没有余味。而这类墨迹给我们提供了唐代人最真实的高手书写的情况。由此可以看出这类字笔画是连绵不断的，相对匀称而略有变化。这类规整的字是由一套很程式化的书写动作所完成，同时依赖于高度的熟练去支撑，这是唐代最基本的一种法。

　　当然很多人写不出这种精密度，如果能写出来也必定是当代的高手了。但是诸如此类书法还不是最好的书法，因为它相对比较程式化，没有意味，就是写字功能的一种极端发挥，而并非一种艺术的概念。

　　大部分人接受到的错误观念是"书法的基本形态是美术字"，当代美术字的前身是宋代的宋体字，宋体字又从唐代的欧体、颜体等演变而来。这些字形成了中国人对于文字认识的最基本印象，严格来说还不是艺术。

　　什么是艺术？假设我们认为《灵飞经》的字是一种成熟的程式化的字。

那么艺术的字是怎么样的，我认为有以下两种：第一种是基于此类程式化之上，更有一种风神变化的字，这属于大名家系统，体现了书法高贵的魅力；第二种是反其道而行之的，比如汉碑、魏碑等，还有一些稚拙的书法。

在书法流变的历程当中，它的发展形态是不是像人一样呢？到底什么是人的美？魏晋时期刘劭著有《人物志》，这本书是专门研究人的，你会从中看到自己属于哪一类人。而《世说新语》着眼于人的风神，人的艺术性。看艺术就如同识人。《灵飞经》的字好比有修养的公务员，生活朝九晚五，办事滴水不漏，既无激情，也无情趣。所以平正的艺术相当于做人做到四平八稳，很优秀但不出彩。

## 让书法回到青春

艺术需要跳跃性思维，大胆打破规则。好的艺术有一个发展的过程。我们看某些简牍上的字是半生不熟的，这些字产生于汉末，当时文字已经从隶书慢慢发展出楷书的雏形，初具楷书、草书、行书的形态，但不完备。这种雏形的字在书法的艺术里独具魅力。

唐楷就像是一个刚毕业的大学生，一个三十左右年纪，走向工作岗位的人，习惯于各种规矩。而简牍里的字就像一个十来岁的小孩子，有一种天真的性情，虽然骨骼尚未健全，但非常活泼，没有正形，有时如一个熊孩子般莽撞。

但这类简牍的字就是一种艺术，是艺术审美里的一种极致之美，而非成熟之美。半生不熟的美也是艺术的一种美。赵之谦写了一辈子书法，他认为只有三四岁的小孩和八十岁大儒这两种人才能写好字。所有努力练书法的人都被否定了，包括他自己。这正是老庄的思想，任何人为的事物，一旦刻意得不恰当，就会变得僵化而俗气。

为什么不提倡馆阁体？馆阁体写好不容易，但为什么受到那么多人批判？因为它就是一个使用工具，是一个不可爱的、被某种秩序训练得毫无生气的一种书体。而生气和活泼性才是艺术的根本。

如果把书法比作人的话，那么刚出生的小孩子是绝美的，是人间尤物，婴儿没有坏的，只有好的，谁也达不到。但人不可能一直都是婴儿，而艺术

汉晋书简

的人生在青壮年的时候，既有一种爆发力、冲击力又有活力，看似在某种程式之间又跳出程式之外。太过年轻不行，比如说我们现在看到这类简牍的字如十几岁的小孩，虽然骨骼不够老到，但每个字虎虎生威，奇形怪状，都充满了一种想象，是唐代人写不出来的，就像是一个大学生经过制度的调教后变得很规矩，他可能再也回不到八九岁时那种活泼的状态，这种状态也许是他人生最高的境界，从此走向下坡路。

没有人例外，别以为自己年纪大了就走到了人生的高境界，可能最高境界是十七八岁的时候，也许是五六岁的时候。字同样也是如此，不要以为自己尚在进步，也许正每况愈下。当然认准方向也可能会越写越好。从某个角度来说，唐代的书法就是一种成年人的好，是儒家所说的"随心所欲而不逾矩"的好，能够达到君子境界的那种好，能够把法吃透并且性情一点也没磨灭的好。能够灵活变通法度，那就是最高境界。

以上都是抽象的，落实到实践，如何反映到笔墨上？我们可以从笔墨里去感应。当我们把字写得呆板的时候，写得没有生气的时候，必须看看简牍这类字，回到青春，回到童年。这些字尽管骨骼很稚嫩，但它的风神特别好。如果在成熟的字的精神里能够加以利用，那就是更完善的书法。

在书体变化发展的时期，书法各种各样的造型往往最为生动。但是由于社会政治的需求，文字会慢慢统一而变得模式化，所以文字的统一也是有利有弊的。它有利于使用，但对艺术往往是一种破坏。看着这样的字可以生发出很多想象，可以变出很多的花样。这里既有行书的因素，又有楷书的因素，还有很多其他的可能性，但它停留在粗糙的层面。这些字有待再加工再利用，重新经过文人风雅的陶冶。

# 第二讲　学书要知古、知今、知己

## 自由与自律

艺术本身需要一种自由的状态，具体而言，即外紧内松，切忌过于拘谨。只有出入于自由和规矩这两种状态之间，写字才能发挥灵性。因此，条条框框免不了，但有时候也需要大胆打破规则，才能放开来，于外在的法度和内在的性情之间达成一种真诚的互动。

旧时代书家的成长往往是自发的、原生态的，是真正喜欢到那个程度才慢慢开窍的，他对书法本身有一种刻骨铭心的喜爱。学书法能成材的学生，往往资质是比较上流的。第一，天赋好；第二，不是文化课成绩欠佳以后才学的书法，而是文学功底也很好，并且喜欢书法才去学的。现在的情况，往往是成绩考不上好的学校而做的选择，考上了以后，也未必真正喜欢。包括很多画二代、书二代可能对专业兴趣平淡，基本就属于被动的学习状态。而自称喜欢书法的人，也未必发自真心，而是把书法作为一个职业或者考取文凭的捷径。如果不以培养大书法家为目标，也无可厚非，不做书法家，起码学会鉴赏书法就可以了。

但是就更高的层面而言，既然读了书法专业，就要立志有所作为，我进入中央美院攻读博士学位的时候，导师邱振中老师说道："你们进入中央美院，这里是中国最好的美术学院，如果我们不对你们作高要求，不把你们当作人才去培养的话，那我用来做什么？"

因此，想在专业上面有所突破并做出成就的话，必须全力投入，以书法为中心，才能在专业上有所突破。练书法一天要达到八个小时以上，甚至不

止，要二十四小时，一切以书法为中心，即使不在练字的时候，比如看书、思考、游玩，甚至做梦的时候，字可能都会浮现在脑海，这种沉浸式练习，进步是很可观的。

## 觉醒之路

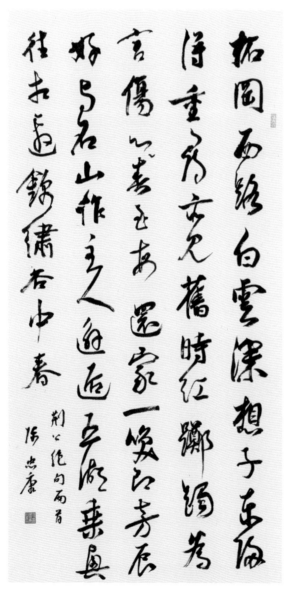

陈忠康行书《荆公绝句两首》

就我而言，进步最快的阶段是在浙江美术学院的四年，现在想来，当时也因为懒散浪费了很多时间，但是就那四年，我学到的经验，我的思索、我的痛苦、我的折磨、我的成长，都集中于此，并从此养成了学习的习惯。

那么，对书法与生俱来的兴趣落实在哪里呢？就一个字、一个笔触而言，每个人问一下自己，拿着毛笔去写字的时候，一笔写下来，对笔锋有没有感觉？这是衡量一个人书法天赋高低的标准。那种天赋，当一笔一点写下去，就会产生一种酷爱，每一个笔触都会触动心灵，一笔写下来，是快一点，还是慢一点，心灵都会有一种感应。假设达到这种程度，你对书法就通

了，从此离不开书法了。书法就像心电图一样，练到最后，对线条是非常敏感的，是通向心灵的一种爱。

书法专业队伍当中，有人是非常喜欢书法的，也有人是不感冒的，就像结婚一样，有人是因为来电而结婚，有人是为了结婚而结婚，还有些人是为了凑合过日子。从事书法也一样，凡是看到一个字会激动，会来电，会兴奋的人，那说明天赋是上佳的。当然，这种天赋爱好是可以通过培养获得的。

任何人学书法到一定的程度都会有一种顿悟，这种审美上的觉醒需要自我突破。一开始学书法可能是属于本能的喜欢，但是到一定程度的时候，看了某篇文章或者某个字，会忽然悟到某些道理，会忽然感兴趣。我大概是大学三年级的时候看了章祖安先生《书法中和美层次剖析》，忽然脑子开窍了，似乎把书法各个方面的道理都想通了。大部分人可能会经历这种情况，有的人正在"通"的过程当中，有的人还没"通"，从某种层面而言，这取决于对书法真正爱好与否。最起码的爱好固然不可或缺，但是更重要的是能否达到那种通向心灵的震动，只要达到这种程度，下笔时的创作欲望就会从被动变为主动，打心底离不开它了。

## 共性和个性

当然具体书写的过程当中，选择字帖也是很关键的，有的人性情适合练这种字帖，而有的人脾气适合练另外的字帖，这就是共性和个性的问题。

打个比方，从教学的角度来说，常常讲共性的知识，不管是否喜欢先塞给学生，即使这份营养学生可能不需要，也必须去学，因为这是共同交流和发展的基础。从学生的角度而言，想让自己发自内心地接受，就还需保有自我探索的精神。这两项在学习当中都是必需的，共性的东西掌握了，在共同的学习过程当中，再慢慢找到自己的"根据地"。

自己的根据地是另外一个任务，越早完成越好。目前一些本科教育，包括中央美院、中国美院等，所学的知识都是缺少"自留地"的。因为规定课程很多，如书法、篆刻、画画、文化课等，其中书法的五种书体一起学，结果学了四年以后还是跟着临摹，每一样临摹都还行，一旦单独拿出来创作就显得捉襟见肘了。

总之，我们如果巩固了一个共性的基础，然后在此基础上建立自己的特色，那么一定大有可为。

## 知古、知今、知己

我们学习书法先要厘清三个方面。

第一是知古。研究整个书法史的流变，不止于一家的几本字帖，每个朝代，每个书家都得了如指掌。古和今是分不开的，所谓"观往而知来"，对书法史的判断，连同对现状以及对审美导向的判断需要我们探索并反思。以批判的精神看待时代和历史，就会发现它们的漏洞，才能看出当代书家跟古代大书家的距离在哪里，古人哪些亮点、气质和能力是我们当代人尚未能企及的，当中只要发现一点，就有了变化进步的可能。

学某一家的字，尽量找到突破点，包括笔墨形式、内涵、艺术原理和对整个书法观念的把握等等，如果突破了这些，无疑就是名家了。成名成家的标准，如果以国展获奖、入展等作为依据，那起点恐怕太低了。

第二是知今。在观察思考古人之余，也不妨看当代人的作品，研究他们的破绽，找出他们与古人之间的距离，这一反思的过程也很见一个人的眼光、修养和水平。

学写字时，没有一个人不受周边人的影响，这倒不必排斥。很多人说不要学今人，要学古人，此言不假。但我们到底还要摸清当代人学某一家、某一帖的路数，他们是怎么学习的，包括研究当代一些名家的成长经历。我现在有时候还在想，目前六七十岁那一代人他们是怎么成长的，实际上，一代有一代人的特色。

打比方说，中国美院老一辈的老师跟我们比，我们那一代（甚至包括目前的学生们）都在拼命学古代人，相当一部分人也比较深入，但是万变不离其宗，总是甩不掉模仿秀的感觉。今天是孙过庭《书谱》的模仿秀，明天可能是米芾的模仿秀。我自己也在不断地做着模仿秀。当模仿秀无处不在时，自我的独特性似乎也迷失在当中了。古人可没有想这么多，很纯粹地一门深入。但是我们这个时代的教育下，大家一起模仿，就会出现新的状况，如果研究当代教育史的话，这个现象必须足够重视。

上面说的是知古知今，第三点就是知道自己。一个人如果不能认识自己，一定是很糟糕的事情，或许将永远迷失。每个人从小师承不同，所处的地域环境各异，就会带来多样的审美观念。比如温州书法属于小地方的小传统，较注重优美的正统帖学一脉，在温州学书法，只要渊源有自，只要是在方介堪先生这一脉之下的书家，都会遵守一个"家教"，即"学点传统，不要学当代人"。按照林剑丹老师的指导，便是"《集王圣教序》先学几年再说"。反之，处在西北的话，可能就会学碑。地域的传统会与生俱来地影响我们的审美。一旦从一个地域转到另一个地域，这种变迁多少也会继续产生作用。

我们先立下志向，知道自己要干什么，知道自己在当代的坐标、位置和自己的性情适合什么，自己面临一种什么样的处境。知古、知今、知己这三者是我们学习书法的最基本的知识框架。该过程需要我们勤于学习和反思，才能做出准确判断，给自己定位。

## 独立的观念与特色

如前文提到的，我们的某一种观念或者某一种特色，要尽早在年轻的时候养成，这当然需要一定的功夫和思想，以及本能的创造力。

综合性大学和艺术性大学的办学理念有所区别，比如北大没有书法专业，但20世纪80年代出来的几位老师，如曹宝麟、白谦慎、华人德，他们学术做得扎实，字也不俗，蕴藏着一种文人气，绝非艺术院校能够教得出来。因为艺术学院的书法会倾向于美术化、视觉艺术化。现如今，如果大家能熟练掌握古汉语，熟知古代文史哲，并且具有一种学术知识背景的好古之心，下笔就会别具一格。

综合中国书法现状来说，书法教育分两种路数：一种是走传统本位的路线，回归传统教学模式；另外一种是在前者注重传统的基础上，同时又注重视觉艺术理论。所以我们不妨中西结合，试着把书法当作美术和视觉艺术去分析，或者借用书法的语言进行现代艺术的创造，这几条路子都是可行的。书法在今后也会走向类型化的创作。

现如今，纵然有很多艺术创作在所谓的视觉艺术或者艺术构成的影响下

唐·怀仁《集王羲之圣教序》

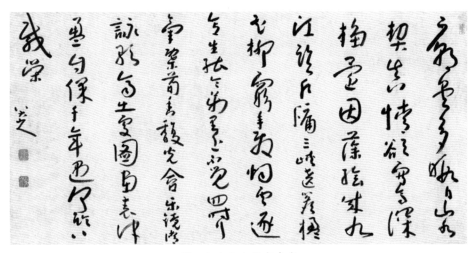

明·八大山人行书中堂

而变得不伦不类，但不能否认其价值，它们也是一种思路。就像写传统的一路中难免有写得差的，因此，要明白任何一个类型里面都有好与坏。

从我本人角度来看，还是主张百花齐放。我既向往传统，也接受现代。我认为书法家就应该找到自己的主导方向，为避免眼界过于狭隘，应在自己学书道路上设置多种的参照系统。

## 创造性临摹

个体创造意识——这在书写时是可以随时生发的，就算在临摹当中，也大可戞戞独造。一龙生九子，九子各不同。不同人临不同帖，都有不同的效果。面对一个帖有一千种想法和临法，或自觉，或不自觉，或被动，或主动。但是在临帖或者创作过程当中，大家可能看见的信息还不太多，还缺一点更有活力、更有想法的表现欲望。

我们在坚持学习传统文化的时候，还要研究写字作为一门艺术的自觉历程。写字的同时，知道字本身之外，自然而然还可以有艺术性和创造性的发挥。

西方的某些观念中，把书法当成文字图案创造，这未尝不是合理的，中国的传统中，第一个图案构成大师我认为是八大山人，八大山人是画家，他就把字当成一种物象来玩味。伊秉绶的隶书是很典型的造型设计，民国的弘

陈忠康隶书临《泰山经石峪石刻》（课稿）

一法师明确提出把书法当作图案来解构。我们在研究书法的时候，既可以专注于单纯的书写，同时也要挖掘它的美术意识，用视觉样式、视觉原理进行分析。毕竟一只翅膀是飞不起来的。

# 第三讲 建立自我判断的标准

## 找到平衡点

每个人要捋清自己的思路，如何走，如何学帖，为什么学这件字帖，从中得到什么收获，再接下去学什么帖等等，这是一个人发展的路数，这样才能不断调整进步。临写中，很多字需要反复揣摩，在一个字中努力找到各种状态的平衡，比如在收敛和放纵之间找到一个平衡点，这种自我调整需要很强的自主性。怎么判断自己书法的优点和缺点，是学习书法最切近的问题。判断一个笔触是否适度，必须从自己的心灵发起叩问。

很多人写字依附于某种强制性的写法，这是不对的。某个老师教你具体某个笔画、某个字要这么写，诸如此类都是死法，活的法存在于相对模糊的概念之中。另外，就存在于自己的心里，还有对传统笔墨综合的感受。或许每个人感受各不相同，但只要有自己的道理，都行得通。活的法作用在风格上，既能写成温柔秀媚，也能写出宽博奔放。但为什么说大书法家能写得秀媚却不甜俗、奔放但也不粗野？褚遂良的字这么妖娆，徐渭的字这么火爆，却同样令人信服，这就是各类风格跨度之间的神奇魅力。

选择哪种风格要求我们从心灵出发去判断，这种判断往往没有特定标准，而应视我们的性情而定。但忌讳的是，当我们眼光达不到的时候就贸然从事。以至于把好笔触误判为坏的，把坏笔触视之为好的，这是最棘手的。

因此，学习书法的过程中养成自我判断力特别迫切，而自我判断力又是非常令人纠结的　个问题，它在某种限定的情况下是盲目的。当局者迷，旁观者清。一个人看别人的字很清醒，反过来看自己的时候却是糊涂的，所以

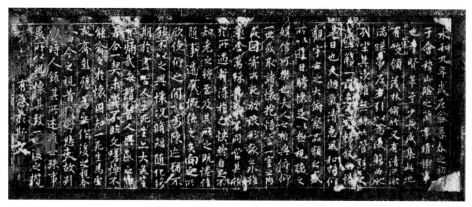

东晋·王羲之《兰亭序》（定武本）

怎样建立一个自我评判的标准，然后按所设定的审美理想去学习，是每个人要考虑的问题。

我认为建立这一机制应做到两点：第一，形成对中国书法史、书法风格流变脉络的认知；第二，明确心中所想写的这类字的尺度和边界之所在。

对各种美的取向，不同阶段有不同的表现，不同年龄互有差异，通常年轻人血气方刚，喜欢光鲜亮丽。大部分人会热衷于米芾，他的字有激情，是一眼能看见的好，所以学米芾的人最多，但是学了一段时间就会厌烦。于是可能会喜欢苏东坡、蔡襄等书家。对于黄庭坚那种倔强的调子，大部分人会敬而远之，他的书法如同他的诗歌一样老辣枯瘦，四五十岁的人就可能会品味到黄庭坚的好，当然这是普遍情况，也不排除有人二十岁就持老成之见。

不同阶段有不同的追求，年轻时就放开手脚炫技，卖弄各种技巧，过了这个阶段，自然会归于平淡。审美亦然，就比如学《兰亭序》，大家会学冯承素的摹本，因为它代表年轻人所喜欢的气质，锋芒毕露，跌宕起伏，每个动作如同在炫酷的舞动。到了一定的年龄，可能会移情虞世南或者褚遂良的临本，我现在最中意的是刻本《定武兰亭》，它已然看不出锋芒，却散发着一股琢磨不透的老劲。可见人的审美情趣是会变化的。

## 学墨迹还是碑刻？

从入门的阶段来说，以《阴符经》作范本为宜，它展现了最基本的技巧和法则，而且《阴符经》变化多端，不呆板也不老成。对于初学者，我不建

议学碑刻，而要从墨迹入手，才能准确地捕捉到用笔方法。

而像黄庭坚这样的书家，他们的时代也能看到一些真迹，但黄庭坚的书风更多来源于碑刻。黄庭坚欣赏拓本，也很清楚个中的版本优劣，并形成他自己的取舍标准。他从《瘗鹤铭》学到碑学笔法的特质，进而体会到篆隶笔法的妙处，而其行草书的线条即脱胎于篆隶。

到了南宋，书风不假修饰，到处是颜、柳之类的粗糙字样。元代赵孟頫面对这一惨淡凋零的光景，重新做了调整和选择，回归"二王"书风。他着眼于和南宋书风相反的资料，一生中接触到大量的帖学名作，饱览了比别人更多的墨

（传）南朝梁·陶弘景《瘗鹤铭》（局部）

迹。明代董其昌把赵孟頫当作假想敌，所以他不学元代以后的书法，就像赵孟頫不学宋代人的字。但董其昌是学宋代的。董其昌之后的明清书家，便开始面临帖学和碑学两大体系。

帖学系统的传播途径受到阻碍并不断衰落，而碑学资源在不断扩充。所以清代的帖学其实在走下坡路，碑学乘势而起，汇集新的资源，当然明末从傅山、王铎开始（追根溯源实从黄庭坚开始）就对碑学感兴趣了。

民国以后，帖学和碑学两大资源都得到采用，碑帖融合的趋势形成，准确地说，大部分人实际上都是碑帖结合的。于右任写碑的时候追求帖的味道；沈尹默从事帖学，但他早年是学碑的，碑帖之间的界限仍暧昧不明；像弘一法师、马一浮、沈曾植等人不论碑帖都拿来学习，他们把书法当成一种学术，对新资料的嗅觉异常敏锐，历史上出现的拓片他们都会研究题跋。

沈曾植以学术的态度对待书法，开创了后代很多研究法门，是资料运用的高手，是集大成者，对马一浮、陆维钊等人影响深远。像康有为、于右任

明・董其昌《东方朔答客难》

这些人学书法刚好相反，虽不做学术的研究，但一出手就高明得很，天赋异禀，找到一个突破点就立马大显身手。

## 集古出新和以点带面

到了我们所处的信息时代，面对庞杂的资料，该如何取用？实际上一个个系统都应了如指掌。然而我们的创作以及研究在不同的年龄阶段会产生矛盾。在创作的某一个阶段，既要对某个帖进行深入研究，又不得不打开视野，但是贪多务得的话，就会适得其反，这又是一个矛盾。

怎么样以点带面地去研究相关的系统，我认为是找类比。例如学王献之的书法，可能原来你学过米芾，那么对"二王"的理解怎么样？学王献之之前，对魏晋六朝所有普通人和当时名家书写的体系能否穷源竟流？对王羲之和王献之的审美差别能否洞悉无疑？然后按照这条线索，把该方面的资料进行比较。

我比较喜欢借鉴古代几个书家的学习研究方法，比如米芾集古出新的思想，还有赵孟頫、董其昌和沈曾植的书学思想，借此来最大限度地消化古人的字。尤其值得一提的是董其昌的学书历程，他在不同阶段会学习不同的字，并不断进行调整，他的题跋笔记俯拾皆是，我们可以按这条线索进行研究。还有一个人就是何绍基，这些人从某方面来说都属于学术研究型的书家，或者说是"苦学派"。书法学习尽管是创作，而他们同时也当作一种学术研究来对待。比方说一笔笔去练，去实验，以此验证和体会某些道理，好比做学术论文需要读大量的书一样。这样的研究型学习方法可以从一个点延

伸出很多面，在不同阶段消化不同资料。

越往后的时代，资料越庞杂的情况下，出人才的方式无非是集古出新，集古出新几乎成了不二法门，这类方法是大部分人要走的，而聪明的人会以点带面全方位化开来。历代书家研究书法基本通过"集古出新"和"以点带面"这两类方法。

关于"以点带面"的方法，有以下几个人值得借鉴。沈曾植和康有为等人从碑学当中找到某一字帖，按照这件字帖的感觉书写，同时在笔法之中悟到曲线的魅力，然后强化为自己的书风。吴昌硕找到《石鼓文》这一个点，他不完全按照这点去书写，而是借用《石鼓文》的文字来表现他心中的意象，以自己所理解的抒情性的笔调来书写。在吴之前，抒情性的篆书由来已久。清代以前的小篆相当工稳齐整，但从邓石如开始了抒情性的小篆书写。邓石如的篆书分为粗笔和细笔，有工整的，也有工、放之间的，也有很写意的。所以一个大书法家在写字过程中都有很多调子在调控，才能臻于合理的境界。

当代篆书名家刘彦湖就有很多种风格，他能写出十种调子的篆书，这就是他的过人之处，凭借想象力，化腐朽为神奇。要知道小篆这种书体到清代以后就写死掉了，但他能让篆书死而复生，塑造出这么多种风格，这就很了不起。篆书资料各个角落的字，哪怕就傅山的一行篆书、一两个笔触都能点石成金。他对篆书体系的资料掌握很全面，即使是比较边缘的、冷门的资料，他都能去学习并且内化为自己的本领。而现在我们学习书法只局限于大名家的书法，这样是不系统的。做研究性学习务须找到某个点并延伸开来，

发光高士笼鹅帖

横皋文张先生笔意

一卷樱欠相馫经

安吉吴昌硕

搜集有关这类书学体系的全部资料加以研究。

## 书法是活泼的

历代每一个大书法家都兼有写静态书体和动态书体的能力，从工稳、精细，到驾驭各种速度的书体，如行书、小草、狂草等等，在各种书写的状态中自由切换，集各种书写能力于一身。书法，一旦能与自己的内心对应起来，在不同年龄阶段和不同情绪下，笔墨都会有动人的变化。有些人写字是看不出情绪变化的，一辈子写一种字，这不是艺术。

艺术是活泼的，写字技巧也是活泼的。随着情绪的变化有相对应的艺术语言表现，无所不能固然不可能，但起码要具备适度宽泛的表现能力。从专业的角度来说，书写五种书体的基本能力是应该具备的。最工整的小字要会，最狂放的大草书也要会，所谓能动能静，亦庄亦谐。从创作能力的角度来说，这就是对当代书法家最基本的要求。打比方，有人花十年时间去学褚遂良的《阴符经》，能学成功也很好，但是意义不大，这是写字人的功夫，而非书法家所当为。从某种程度来说，深入学习某个帖一段时间后就能写出来才是专业能力。

## 揣摩书家的风格和技巧

一个好的书家，笔下对艺术语言的控制能力要特别强，而且越来越走向一种复合型的创作方式，几乎所有的大书法家的本领都是在广泛尝试，融会贯通之后练就的。这当然要先掌握某一书家的书写技巧，然后掌握这类体系的技巧，最后掌握这一流派的技巧。凡是大书法家概莫能外，否则便是小家或者是普通的写手。

当然学好一家也并非易事，比如我们学王羲之，他流传书法作品，如一幅尺牍，仅寥寥三五行而已，但每个字帖的风格迥异。那么，学好王羲之得动用多少种技巧去写？《姨母帖》《丧乱帖》《平安帖》等这几种字帖的技巧全然不同，所以学好一家是很难的。如果学米芾，他是集古字者，存世有大字和小字、楷书和草书、尺牍和手札等等，他各个时期的书法风格都有微

陈忠康行书临董其昌《题浯溪读碑图》

妙的差别，当然，王羲之每个时期的书法风格差别更大。

　　故而想学好某一家，务必先掌握其综合能力。学"二王"就难在这点，王羲之到底有几种技巧？几个年龄阶段会写多少不同的字，我们不得其详。比如《兰亭序》《集王圣教序》《姨母帖》《快雪时晴帖》等展现了多样的书写技巧，我们可能要具备十种不同的技巧才能学好王羲之。而当代书法家

东晋·王羲之《丧乱帖》

如果连一家也吃不透是很难立足的。当然，一个帖或一个书家要吃透，这都需要很深的功夫。

## 书法的宏观问题

　　大家学习书法要居高临下，站在大的观念上面审视书法，适时打开思路，不能死学某个帖。

　　学书法有两个工作，分为微观和宏观。我们既要适应微观的学习，研究一笔一画，同时也要考虑到宏观的课题，即书法是什么？什么是现当代书法？书法的功能是什么？尽管人人眼里都有一个书法的概念，但我们务必先理解透，知道何为书法？书法到底为了什么而写？它有什么意义？笔墨游戏到底在玩些什么？玩的深意是什么？不能简单地停留在写好几个漂亮字的层面上，那就不是书法了。要建立对书法的认识，比如从传统角度来说有修身养性、抒情写意的功能。若想最终悟透书法的真谛，还要先建立自己的书法观念，写属于自己的字。

　　书法就是通过笔墨形式，以它作为载体来修炼人性，在笔墨游戏当中，经过不断练习，慢慢合而为一。书法进步了，人的品行也随之提高了。同样，人的品德好了，字的格调就会变高。所以古代人说写好字必须先做好人，人的格调不高，字永远就不高。但是什么叫人的格调，这点要求我们自己在人情世故和学问读书中去体悟。如果做人的道理领悟了，字的格调就高了，反之，领悟了书法的高格调，那么做人的格调也差不到哪去。这才是最理想的艺术人生化，是良性的互动过程。所以需要从学习的过程建立自己的审美理想，建立宏观的学习方式，然后落实到笔墨语言和精微的技法上面。

这才是每个人应该找到的定位和理想。

艺术的功能是比较深奥的问题，尤其是年轻人一般不愿意去思考的问题，我以前受西方思想的影响，比如："人活着是为了什么？什么是人？人从哪里来？到哪里去？"常常会去思考这类问题。20世纪80年代书法有过这类讨论，到底什么是书法？这类宏观的问题现在很少有人触碰。从某一方面来说这是基本的问题，想透了以后才会摆正自己的人生方位。

为什么学书法？学书法是为了什么？书法附着了太多功能，学好了会有名利，但这是外在的。从内在的角度来说书法与我们自身的关系，书法对个人有怎么样的影响？除了知识的层面外，就是道理的层面，即学问、做人的某些道理。书法专业的学习，只有打通内在和外在的关系，才能达到放松的状态。纵然打通的过程有绞尽脑汁的痛苦，有灵魂的挣扎。但是，始终要保有一种玩的心态。我始终强调书法的核心是自由的、活泼的。

我不想告诉大家一个明确的方法或者结果，但愿通过这样的讨论引起大家的思考。

# 第四讲　笔法

## 描述书法的两个阶段

下面要讲的是书法最核心的问题：笔法。

我们平时在谈论到笔法的时候，大家会用什么语言和概念去描述？怎么样认识笔法？假设现在有一个关于笔法的学术性研究的题目，应该怎么入手？我们描述一个事物的方法就是不断创造各种词汇去表达，所描述的事物可用的词语越多，读者对他的认知程度可能就越高。

书法本身是抽象的，古人对于书法的描述流变主要分为两个阶段。

第一阶段，唐以前人说书法史是比较模糊的，不以具体来描述，早期如汉代以前，人们凭着本能的审美去写字，可能老师教徒弟有一套方法，但是现在不得而知了。统共来说，当时喜欢用自然万物比喻书法。到了魏晋的时候，品评书法如同看人，字写得好不好完全是看人的标准。因此，《世说新语》中的词汇用来形容书法

陈忠康草书《秋兴八首·其七》

是非常合适的。

第二阶段，唐以后才开始慢慢建立了笔法、字法等具象的概念来描述书法。这段时期，开始用"神采""神质"这类辞藻描述书法，再后来以人的身体做比喻，比如写字要有筋、骨、脉、血、气等。最后才是技巧层面的分析，于是又出现了"中锋""侧锋""使转"等词语。历史上对笔法的具体描述常为个人的经验，比如黄庭坚喜欢说写字"在于起倒之间"，米芾标榜的"振迅天真"等等。这些大书法家往往不屑于谈论具体的细节，喜欢用个人化色彩很浓的词语去描述，只有一些基础教材才会组织一套词汇来表述书法。

人是语言的动物，我们认识书法必须创造很多概念，但我们在梳理历史时会发现，它有一个不断地被其他文化所影响的过程。总体来说中国式的关于书法的描述从未真正完善过。比如什么才是中锋、侧锋，这类问题一直在争论，没有人能说清，每个人理解的中侧锋的概念又是不一样的。

## 中西方的两种解读策略

"中锋""侧锋""偏锋""起笔""收笔""提按""顿挫"等等这类词汇是书法史上常常被提及的，而当今出现了几种描述的方式，除了以上这些，还有一种描述笔法的方法，就是借用西方美术化词汇，从形式构成上分析书法，这是一种新的语言，这两种语言都可以看成描述和理解书法的策略。

所有策略的目的都是让大家一步步了解书法，而这两种描述的方法都有优缺点。凡是一个事物用言语表达得过于清楚的时候，会让读者失去本能的感悟。魏晋以前人们认识书法史是处于一种混沌的状态，是自然感受到的一些意象。用混沌的方式去感悟书法的时候往往创造出来的书法是最好的，而到了明清以后，越来越多的人以中侧锋分析书法的时候，书法却在走向衰落。

西周·《散氏盘》

少日心期转谬悠，义眉见妒尘但今。好如康子安用生兄，仲谋横槊气凭陵晚。往卷盈西眺，功名如可求。

谷次韵答柳通叟之诗　永嘉陈忠康

人骑一马花如蛙，行向城东小隐家。道上风埃速息自白堂，前水竹湛清华。我渡河曲之饔，食公到江南应削瓜。樽酒光阴俱可惜，端须速夜装园花。

稚川约晚过进坪次韵赠稚川并呈进坪

黄山谷诗　永嘉陈忠康

谷携知吉州太和县

碧树为我生源秋初。平辈罗草间柿庋千頃醉。阳休谁言倚杷楼吹玉笛斗约塞挂屋山頭。

乡宗端居裹百忧长歌劝之肯出游黄流不行浣明月。

甲午有永嘉陈忠康

陈忠康行书四条屏

## 语言是无能的

因此，看待书法的某些概念时，同时须带有批判的眼光。书法一旦囿于某些人所深信不疑的概念法则时，就会阻碍我们另外一个渠道的感悟能力。学生会经常问我一些莫名其妙的技法问题，我也答不上来。如果我们一味钻进这种概念里，就会纠结于此，这就是语言所带来的障碍，所以西方很多人提出"语言是无能的"。书法艺术本身就是言不能达其意的，书法凭借立象而尽意，我们尽可能从象里去感知，而不需要借用太多的语言词汇。

然而并不是否定这些法则和概念。一般现在把书法划分为笔法、结构、章法和墨法等。这些划分是对的，我接下去将谈论这些分类，但是在讲之前，我要提醒大家不能受这类个性化、经验性语言的束缚。我也尽量不给大家提供解构，而是想引起大家的思考。

## 打破中锋、侧锋的概念

书法笔法是一个错综复杂的现象，要求我们透过现象去研究内在的基本原理。历代各书体和各书家的笔法是多种多样的，这是现象。书法可以创造无数种笔法的意象，这也是书法的魅力之一。但我们的思维不能停留在现象上，而应通过这些现象总结出一套规律。我们现在亟待研究的是整个书法笔法系统的基本原理和现象，并形成适用于自己创作的笔法。赵孟頫把笔法和结构分开来谈，实际上笔法和结构始终是交织在一起的，浑然一体。我们现在把两者分开来分析，是没办法的办法。千万不要沉迷于一些笔法理论，应该把书法作为一种整体的观念。

谈笔法的时候，我不太关注什么是中锋，什么是侧锋，我会观察笔画的形状，去发现并捕捉奇异的地方。不管是中锋还是侧锋，在书写时都必不可少。我们要打破几个概念——"中锋""侧锋""藏锋"，这些是明清人提出的概念，所以他们学唐楷在思维上受到这些概念的禁锢，写出来便僵化掉了，远不是唐代的味道。当概念越具体越固定，书法就越接近于灭亡。原生态的书法是非常活泼多元的，一旦被概念所限制，就很难挣脱。初学书法的时候，如果启蒙老师灌输了很多教条，那么这些教条就是陷阱，如果没有觉醒的话，就会永远受困。

## 执笔法

笔法包括执笔法和用笔法，关于执笔法，现在也是广大学习者比较关心的问题，目前有很多关于执笔法的文章指出所谓的古法就是三个手指执笔，不少书法家也从历来的五指执笔转为三指执笔，这是一个新的现象。执笔法也很重要，应该纳入笔法的讨论范围。

关于笔法的讨论，需要注意的就是原理性的研究和梳理，《书法的形态与阐释》中《关于笔法演变的若干问题》一文，解释了最基本的一些原理。石开先生认为书中这篇文章是现代以来中国唯一一篇关于书法研究的经典文献。本文从运动学的角度分析书法，所有书法都可以看成是一种物理的运动，联系书法所有的动作和笔法都是由外部和内部组成的，外部运动就是指"怎么拿笔""怎么写字""手腕手指怎么动"等等，外部和内部又有一定的关系。该文主要研究的是内部运动，即"怎么样认识笔尖和笔毫"，所有的书法无非就是认识各种各样复杂的运动。

围绕执笔法，很多问题不断地有人在讨论，然而并无定论。通常而言，如果写最严密的楷书，五个手指头撅、押、钩、格、抵都要配合。至于笔拿得松好，还是紧好，是固定好，还是旋转多变好，以及一系列姿势动作都有待慢慢琢磨。我个人的体验是，写唐楷五个手指要用上去，以手腕为中心，我偏向用下面的手指作局部控制。

唐代楷书的横画都是斜的，自然书写的状态下，只有运用手腕的动作才会做到左低右高。晋代人的小楷为什么写得平？如果用手腕去写，绝对是难

以办到的。所以晋代的人肯定不是以腕为主，这是一个区别。书法很多的新写法都是因为书家所处的时代背景下书写条件差异所导致的手腕、手指和执笔方式的重新调整，进而产生的一种改变。

## 用笔法

如果从物理学来说，笔毫是软的，在运动的时候是三维空间的运动。平动、提按、绞转，是三维空间下产生的三种最通常的运动方式。上古时期，书法是以摆动、平动为主，到后来发展为使转。唐以前，笔法主要以使转笔法为主。唐代由于楷书的成熟，强调了提按，实际上笔法运动方式越来越复杂，尤其是随着楷书提按关系的影响，在一定程度上破坏了原先以使转为主的笔法。

魏晋时期人们学习书法可能以隶书或者草书入门，而唐宋以后，以楷书为入门书体，因此提按关系就相对强化了。所以唐代以后使转笔法在慢慢衰落，即使是以使转为主的草书，到了宋以后越来越简单化，线条中段在使转和绞转的时候线质越来越单薄并且不耐看，这也是宋以后的字受人轻视的原因，是因为线条中段的动作少了，都是滑过去的，只有简单的提按动作。

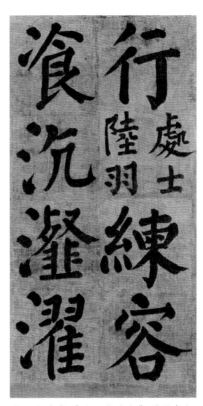

## 笔法的演变规律和基本原理

书法笔法的发展是从简单到复杂的过程，但书法审美并不是这样。笔法发展到一定复杂程度，动作技巧就会特别多，从而形成一种模式，开始产生负作用。如人从婴儿、少年、青年、中年至老年等几个过程，唐代的书法可以说是成年阶段。

在书法史上有两座高峰，分别是魏

唐·颜真卿《竹山堂连句》（局部）

北魏·《孙秋生造像记》

晋和唐代。魏晋时期书风天真烂漫，唐代偏向法度，如儒家所说的"随心所欲而不逾矩"。历史上推崇王羲之为书圣，因为王羲之正好代表了魏晋人的风度，一个自由而又不失法度的典型。到明清以后，成熟的法度就会变成一种约束人的枷锁，任何事物都是这样，文学、诗歌等都是如此。

艺术按照这样一个规律发展，高峰期并不一定是在当代，可能在历史的某个时期。宋以后书法某一方面的某一种技巧在走向衰落，但是明清以后的书法，又逐渐觉醒，重新开启一轮复古运动。明清到民国这一阶段值得我们去研究。

因此我们说的笔法，最关键的是看到运动，这无非是在平面上做着三维空间的运动，三维空间的运动又受到一种时间性的控制，这是笔法最基本的原理。我们在书写的时候就会有提按、起伏、转折的变化，转折的时候笔锋内部的运动并非平铺直叙，而有各个面不断地接触和翻转，同时伴随着节奏的变化。

## 笔法的各种体系

魏晋时期笔法是最丰富的，对"度"的掌握恰到好处，既有新法又有古法，两者相生相成。到了唐代出现新的法则，而这新的法依旧弥漫着或浓或淡的古意。王羲之书法审美归于尽善尽美，处于新旧交替承上启下的中间时期，以他为核心的魏晋书法包含着诸多的意蕴，而唐代的书法就在这样的格局之下慢慢发展起来。

此时中国书法各种类型的美如同秋天的果实一般纷纷成熟。诗歌发展的步伐如影随形，中唐时期，司空图《二十四诗品》开始归纳美的类型，其中涉及的意象在唐代以前就已经诞生了。到了宋以后，由于书法传播方式的影响，其发展形态也和之前产生了最重大的区别。唐代以前，书法发展处于一种自由化的进程之中。每个时代的发展无法离开这个时代的链条。唐代的书家不可能跨过唐代去学汉代，连魏晋时期的书法也很难触及。当时书法传播有各自的家承关系，比如颜真卿书法是属于颜家笔法体系，虞世南继承智永笔法后又传给外甥陆柬之。而宋代随着阁帖的传播，让书法进入了一种自由取用的发展阶段。

在如今资料大爆炸的时代里，取用的自由度最大化，且不论唐宋以后，久远如甲骨文可以学，商周的金文也可以，两汉魏晋都可以。宋以后慢慢进入的一种学古时代，并一直延续至今，这同时也造就了跳跃式的学习形态，可以选择任何一个时代的书法。

家承授受和图像复制传播主导的学习方式，这两类不同的历史现象是我们研究书法史时必须注意的。

## 认清解读的误差

我们当今处于资料集大成的时代，因此通过历史存留下的书作可以窥视出笔法的变化轨迹，帖学一脉从"二王"到董其昌，笔法走向简单化。取法帖学，最好不要直接去学董其昌，董的笔法不比米芾，就如米芾的笔法在很多方面是不如颜真卿的。颜真卿的笔法有一定特色，可以与王羲之媲美。然而王羲之的形象又是模糊的，没有存留真迹的条件下，靠各种摹本去复原会出现种种误差。

那到底什么是古法，什么是王羲之的笔法？很多人带着一种迷信然后亦步亦趋地去研究，比如用三指执笔法试图去复原。当代书家用"转指法"等推敲书法的古法，确实有一定道理。晋代书家写字是三指执笔法，自由度很大，以手指为支点，可以上下左右翻转，呈现了更多不依赖于手腕为中心的运动方式。

因此，现在很多人写王羲之怎么写也不顺，这个笔画怎么写出来的，为什么会这样，王羲之的起笔就有多种可能性，唐代人执笔法始终是以手腕为中心，唐代所有书法风格的出现是凭借以手腕为中心的运动方式写出来的。例如写经，就是以手腕为中心，快速地书写，工具好，且讲究效率。这种方式与王羲之判然两途，王羲之的时代很难写出这种稳定性和速度。但是这里有一个迷惑，王羲之怎么写小楷，王羲之的《兰亭序》为什么会莫名其妙出现上下字错位？这也可能是因为执笔方式和纸与笔的不稳定性所造成的，再看王珣《伯远帖》里的上下字也是有错位的。据沙孟海先生考证，唐代以前的书家写字基本上是斜笔执笔。

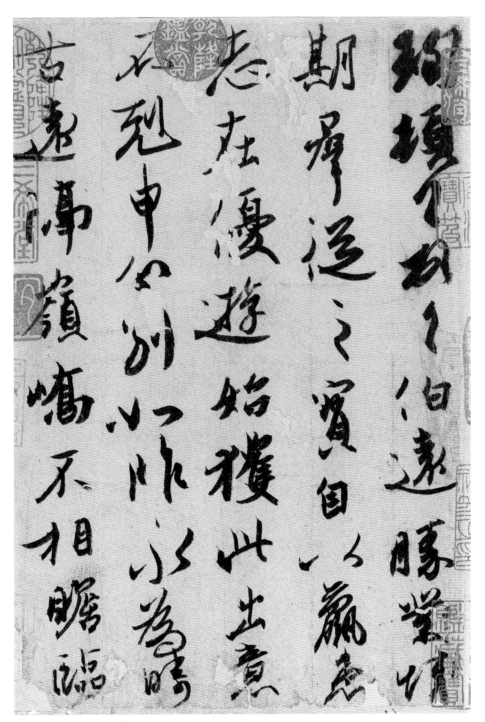

东晋·王珣《伯远帖》

## 运腕还是运指？

书写的时候是运腕还是运指？就此问题，人们展开了一场大争论。我觉得书法怎么方便就怎么去写，因为每个人的生理条件不一样。唐代人执笔可能是相对正的，而《伯远帖》里有很多笔画是侧锋写出来的，或许王羲之也有类似这样的侧锋书写，但现在为什么看不出来？可能由于仅有摹本传世，而摹本是唐代双钩的，把很多的侧锋的线质双钩成了中锋，因此产生错觉。而这只是其中的一种可能性，也是我的书写经验。

到隋唐以后，尤其像智永这类规矩的书写，保证笔墨精良的前提下，他的执笔可能会以手腕为一个中心点，五个手指并用，笔画提按顿挫相互呼应，有轻重、向背、起伏、方圆等变化，据此形成了唐代人最基本的书写方法，但拿笔的高低，行笔的速度、节奏因人而异。

## 晋唐笔法的区别

如果我们学欧体，一定要好好研究欧阳询的行书《梦奠帖》。要学某一书家楷书就必须观照其行书来学，一个书家楷书的奥秘或多或少会在其行书上显露迹象。其实欧体很多楷书由于刻本的限制，几乎没有人能写得好。欧体的笔法相对来说是直来直去，标榜一个"险"字，《梦奠帖》中的用笔极为丰富，字的骨骼很硬朗。

唐代人在书写的过程中，行笔很注意起、行、收，每一个笔画起笔会着意变化，重复的笔画也会有所变化，这就是唐法的一种复杂性。仔细看欧阳询《梦奠帖》和杨凝式《韭花帖》，其笔画中段是有震动感的，笔笔如此。而晋代人执笔一拓而下，行笔直接爽利，《兰亭序》的笔画中段也不会过于震动。

## 断是古法，连是新法

点画之间的关系有"断"与"连"。自唐以后，笔法更讲究的是"连"，字的笔画全部是连带的，笔画之间的连贯性好像笔从头到尾都是粘

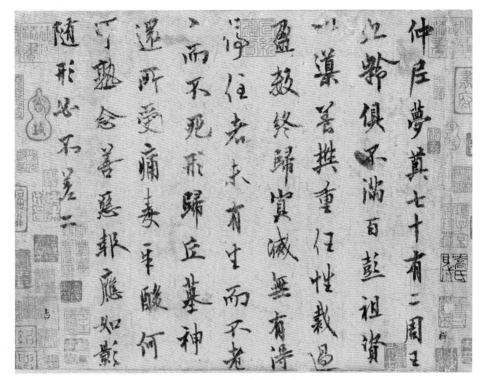

唐·欧阳询《梦奠帖》

牢在纸上一般。这其中，笔与纸有一种呼应的关系，总体是连的，当中也同时注意于断，连断结合。而晋代人不会讲究这种"连"，他们主要讲究的是"断"，故而唐太宗评王羲之书法"似断还连"。书法连得太多就会花，而断的太多就容易散，最难的就是在断与连之间。如果断是古法、古意，那么连就是新法。

## 书法要写出块面感

颜真卿的楷书《自书告身》笔画中段既有变化又很充实，而线条块面意识恰恰是笔法丰富的一种体现，这就是所谓的绞转用笔的遗留。

王羲之最大的特点是笔画的线条中间全都是块面状，王羲之充分使用书法的使转技巧，在书写过程当中不断地变化毛笔的锋面。如果把笔画中段比喻成动作的话，就像天空飘扬着彩绸，搅在一块形成了各种形状，如此一条曲线写出来，笔毫在内部都是换锋的运动而非平铺直叙的，这就是古法写出

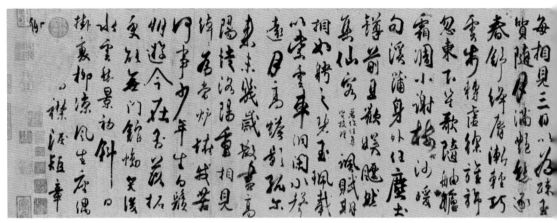

唐·杜牧《张好好诗》

的线条不"中怯"的直接原因。

　　例如唐代的杜牧《张好好诗》，点画线条的块面感层见叠出，也是以腕为中心的书写，虽然技巧不见得极高，仍有一种雍容不迫的风度。但到了高闲，这种写法就失落了，笔法直接而乏味。而我们看张旭《古诗四帖》，尽管真伪存疑，但字的线条块面感太美妙了，中锋、侧锋、偏锋、使转一应俱全，并且发挥得淋漓尽致。

　　唐代以后，五代的杨凝式为什么在宋代备受推崇？宋代苏东坡和黄庭坚认为，颜真卿和杨凝式最得王羲之书法的真传。杨凝式有如神助，是笔法大师和结构变形大师，他的《韭花帖》里的笔画结实又充满厚度，块面感强且不单薄，任何一个点画包含着细微的变化，有虚有实、有直有曲、有藏有露，每个字的结构有微妙的移动。《韭花帖》最吸引人的不是疏朗的章法而是笔法，这种笔法到了宋代尚有一定程度上的继承，但是元代人已然别蹈町畦。虽然赵孟頫熟极而流，但是用笔还需要一种"生"和"峭"，这不是熟练，而是在熟练基础上的进一步创造，笔法之难尽在于此。

## 对笔法的误读

　　而到后来出现"笔笔中锋"以及书写动作规律化等情况，是对笔法最大的误解。民国时期的沈尹默创造了属于自己的五指执笔法去解读唐代书法，虽然不一定贴合事实，但是他通过最新的解读形成了自己的用笔哲学，有一

定的道理。沈尹默的用笔很精彩，能看出其笔画是节节换锋书写的，线条也很扎实。而白蕉刚好与他相反，他的运笔一拓而下，以直来直去的方式书写。笔法不能过于直白，一定要充分利用笔法的丰富性，写出松活有块面感又很扎实的线条。在此基础上，注意各种线的质感，如飘逸、凝重、流畅、动感等等，但不是绝对的，动感的线条里面必须有静态的力量加以制衡，反之亦然，需要做到动静相宜。

点画的对比度务必表现出来，每个字的造型也要进行非常奇妙的变形。我们先从结构的角度看一下《韭花帖》，要仔细观察、理解，只有经过理解以后的字才能过脑，凡是不理解的无论写多少次也无济于事。《韭花帖》的每一个字都有特别妙的地方，这不仅是笔法，也是结构的关键所在。我们可以从笔法切入，也可以从结构切入，然而它们的笔法和结构始终是一体的。比如"昼"字，九个横线怎么处理，它们之间的长短、俯仰、虚实关系是怎样的？基于横画的长短、轻重不一样，其笔画头尾以及中段的处理也都不尽相同。

## 中国的书法妙在哪里？

中国的书法就妙在善于利用文字的部件，布置空白、点画等，尽量多地把对立、矛盾的笔墨语言统一在一个字里，同时利用笔画之间的关系营造出一种势和意味。以奇崛取势，既有奇崛又有平正，孙过庭在《书谱》里说：

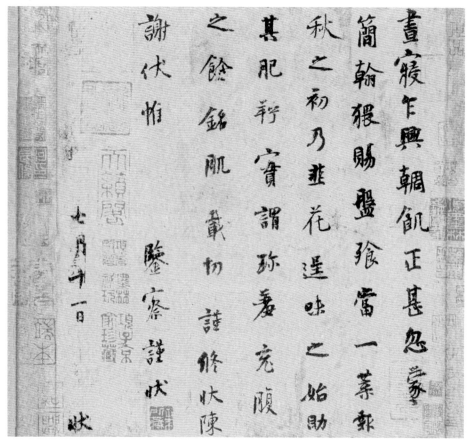

五代·杨凝式《韭花帖》

"初学分布，但求平正……险绝之后，复归平正。"这几乎是学习书法的三个很确定的阶段，平正阶段是要尽早过而且必须过的一关。

当然也不可能都是先写到平正再追求险绝的，两者是可以同时谋取的，现在我们往往先从唐楷入手，所以依循着美术字的造型思路，这就固化了我们对书法字形的认识和理解。我们写字要求味道，不要避讳怪和险。我们都比较安于写平正的字，因此缺乏了某种味道。《灵飞经》尽管笔笔精到，但它耐人寻味的意蕴不多，就是因为它过于平正。而真正厉害的大书法家，就是要把字写得奇，同时又给人以震撼之后的平和感，这就是中国书法的精微之处，这种尺度是最难把握的，尤其是我们学经典书法的时候。

明清以后伴随着碑学的兴起，书家进行大幅度的夸张、变形，很多字脱离开唐人的原形，有的甚至是反着来的。像明清个性化的书法家，比如徐渭、倪元璐、黄道周、王铎、金农、伊秉绶、赵之谦等。在历史上地位不怎

敷教惬岩法乳千运

永强

小滨仁兄嘉正

宏论崇孝鸣凤高云

王蘧常时年九十

么高的杨维桢、倪瓒等，在当代都大受追捧。

对于字形的改造，书家自有一套造字法，我们推崇的王蘧常的书法实际上就是这一路，当然他们的"怪"里面又有平正。所以在字法的处理上，每一家到最后都必须有自己的一种创造。这种创造可以依托于传统的某些灵感，传统帖学书家大部分集中在晋到宋之间，而很多学院的教育避开这一路，他们从汉碑、魏碑、明清书迹等入手，这是他们不同的切入点。但就成才率而论，从经典入手会更保险、妥当，当然也不必排斥另一种方法。

## 字的筋和骨

了解书法结构的味道需反复地体验，打破脑中固有的字形观念，认识到每一个字精妙的变化，然后从中辨析出它的时代性和趣味性。其中，需掌握最关键的两点：筋和骨。

筋和骨一个代表的是妍媚，一个代表的是质朴；一个是文，一个是质，两者兼有之，就是文质彬彬。这是《书谱》说过的道理。古质而今妍，都要运用到对具体书法史的掌握和判断之中，要一眼就能辨识出字的气息，准确地判断它的时代性，这是一个非常考验见识的能力。

杨凝式的每一个字都可以说很妍媚，但又极笨拙。一个字的笨和巧是始终需要考量的，这也就是今和古的问题。在分析杨凝式典型的行书结构之前，我们联想一下晋代王羲之的《平安帖》《何如帖》《奉橘帖》，隋代智永的《千字文》，唐代陆柬之的《文赋》，再往后我们可以比较苏轼、蔡襄、林逋、李建中的某一个字帖。我们针对这一链条做出比较，就会发现《韭花帖》的魅力。他是直接王羲之的，甚至不亚于王羲之，它的气息超出《千字文》《文赋》甚至欧阳询的很多作品。这一观点可能有人无感或者反对，但我背后有强大的支持。在北宋的书论题跋里，杨凝式是苏轼、米芾、黄庭坚一致推崇的豪杰，我们有时候要相信古人的判断。杨凝式的用笔和结构都有精微之处，反而明清以后的个性书派一眼就能看透。经典，恰恰是需要品味的。

唐·陆柬之《文赋》（局部）

## 玩味偶然性

玩味古人的作品，我们要研究他们的偶然性，而不是必然性，这才是我们参悟"奇崛"的正确办法。看似寻常最奇崛，成如容易却艰辛。古人的偶然从来不是偶然，都是经过无数次的试验推敲出来的成果。

具体在用笔的时候，不要把毛笔的毛都理得清清爽爽，在书写的过程中要适时地利用笔毛绞在一起的状态，这样写出来的字反而更有味道。收笔的时候往往任其作不规整状，一规整笔就不活，字就失去了生气。

我们要嗅出他们点画和结构的特殊味道，然后集中精力于我们捕捉到的灵感，去突出特征的表达。我们跟古人的距离往往就在这些地方，我们能写到普通的水平，但很难写到奇崛的水平。普通人和高手的区别，乃至高手和最厉害的大师的区别就在这些地方。

通过《韭花帖》我们有一个了解，它是典型的在平正上造奇的书法，整体是平的，但处处是险和奇。它代表了唐代法度和晋人灵性的高度，以极大手笔融合了两者，既有特别性情、自由的一面，又有特别具备法度的一面，这种法不是死法，而是随时可以调整的活法，是松动、自由的法。法度、性情越到位的字肯定是越高古的。

怎么品味一个字？无非是品味字的微妙之处。它符合什么道理？就是中国哲学阴阳中和的道理。书法所有的笔墨语言都要遵照阴阳的组合，阴阳体现在很多方面，如点画的形状、粗细、长短、走向、开合、疏密等等，再加上节奏的快慢、连断等。这些表示阴阳关系的词语要勤于去古代书论里面涵泳咀嚼。只要经过我们大脑的过滤和沉淀，然后付诸实践，肯定出手不凡。

我们从微观的分析再宏观放大到一个篇章，慢慢感受它们是怎么运用阴阳去调节的？在此基础上，更进一步思考书法为什么是艺术不是技术？艺术通向心灵和自然的道理，书法只有在反映自然、人生之道的时候，才上升为艺术，否则只是匠体字。这种艺术的密码是通向文化的密码，需要认读和落实。能看出来的未必能写出来，但我们首先得能看出来，手头才会跟着做，方向才会明确。

蜀江天不见沧浪 江上枯槎远可将 与君归国当为鱼
三渎载波永以长 一支洪崎岖好事人应 笑次后为欢亦自长越 越
趣纳凉清枕永窗 前 微月照涯

东坡 和子由木山引水 永嘉陈忠康

陈忠康行书《和子由木山引水》

## 点画和线条

现在我们谈论书法的时候分两方面：一方面是谈论书法的点画、结构、章法；另一方面是把书法当作点、线、面来分析。

前几年，我不太认同用点线面方法来评论书法，后来再细细体味，这种方法还是具有可行性的，属于解读书法史的最新方法。而用笔画、偏旁、结构也说得通。这两者是理解书法的两大语言体系。

古代书家用点画、结构这套系统来进行描述，到了20世纪以后，由于西方美学思想的引入，一直到80年代，形成新的语言系统。这两种系统各擅胜场，可以兼顾。对照古代书家，实际上他们的创作，尤其是草书的创作，接近于西方艺术所提倡的表现性创作方式。

# 第五讲　结构

## 打破习惯的规律

在认识结构的时候首先须明晰时代性，我这里重点讲楷、行、草。我们先来了解魏晋和汉代以来竹木简的书法，它代表了当时民间的书写状况和水平，一种新体正逐渐在酝酿着，即楷、行、草的雏形。

右边这件简牍带有行书的味道，当然如果用唐人的精致度去衡量，它尚有不足，它的笔墨还处于发展初始的阶段。但是艺术的魅力往往不在于成熟与否，而在于它的活力，这就是我们所说的古趣，意味着简单、直接、质朴。

为什么这么多人喜欢章草？它的源头就在这里。这些字都充满着原创的活力，这正是我们现在受唐楷影响而导致结构被束缚所缺少的。我们的思维基本上都是唐以后的思维，但是明代以来的书法家，都认识到唐以后的结构思维对我们产生的影响是破坏性的。王铎、倪元璐、黄道周这些人试图直追晋代，他们看不到这种汉简，只能从刻帖中琢磨古意，到晚清民国沈曾植的时代，书家目睹了这些资料，就开始用新的方法去追求古意。

这些结构的巧势完全打破了我们现在习惯的规律，这就是天真。当一个人成熟以后，几乎就和天真告别了，但

郴州西晋简

是它仍存在于中国艺术和哲学之中，即返古之心，即我们常常听到的"熟后生""返璞归真"这些道理。

## 今和古、巧和媚

陈忠康行书《树色花香》七言联

经典的书法始终处在今和古、巧和媚的一个合理的平衡上。对当时的人来说，这是很自然的书写，但对于后来的我们，却是一种绝对的创造力。尽管它点画狼藉，不甚精美，但是它给我们留下了一种启示，就是古趣。

山东的魏启后先生成功地在米芾书法的一些笔触和走势上加入汉简、帛书的趣味，自成一派。这些简牍等新资料，目前有一部分人在写，但是改造成功很难。它太质朴了，直接拿来用尚欠妥当，需经过文人化的改造以后才能摆脱过于原始的粗率感。实际上民国以来的大部分书法家都在走这条路，比如吴昌硕、齐白石、黄宾虹、康有为、于右任、沈曾植等。

今和古，始终是彼此纠缠在一起的。在当代，鲍贤伦先生对竹木简书法运用得最好，他用民国文人性的大气笔触对竹木简做了大刀阔斧的改造。就这点而言，他是运用这些考古材料很成功的一个典范。我们研究帖学时如何运用这些材料？这些资料考古挖掘很多，对写楷书、隶书、行

晋·楼兰残纸（局部）　　　　　　　　晋·《三国志》残卷（局部）

草书都极有裨益。我们需把这种古意、古法、稚拙的因素加入帖学，形成与"巧"互相制衡的书法风格。

上图这片楼兰残纸具有很原始的笔触，它接近于颜真卿的某种体格，颜真卿技法更精巧，但在生动性上甚至不如这张字。但它的毛病就是太粗糙，如何把这些材料文人化、精细化，同时又保留这种气质，这是我们大有可为的方向。

在晋代出现了一些写经，唐人的写经为我们所熟知，实际上唐人的写经不如隋人的，隋人的不如晋人的。晋代有一卷写经是《三国志》的一部分残卷。后来民国的钱玄同等人专门擅长写这一路。这路字就是晋人写经体楷书衍生出来的行书，它具有更多的生趣。以上所举的资料，是打破我们现在习惯性的结构框架的绝佳参考。

## 如何"变体"？

日本嵯峨天皇的《李峤杂咏残卷》可以做欧体书法的补充。他的字主要糅合了欧体、颜体的很多因素，如果我们要破解欧、颜书法的密码，嵯峨天皇的这件字帖是必备的秘籍。它呈现了唐代人书法杂糅以后的效果，具有一

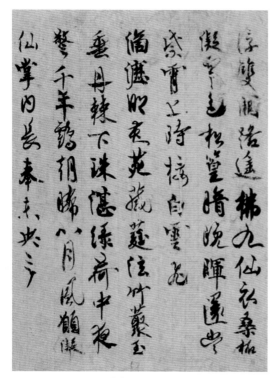

日·嵯峨天皇《李峤杂咏残卷》（局部）

种生辣而且精巧的吸引力。其实日本的"三笔三迹"都值得我们去研究。为什么很多人学欧体不得门道？因为他们只盯着《九成宫》。

同理，当我们学唐楷不得门径时，实际上前人的很多办法都值得借鉴。我们来看看王铎是怎么变体的，王铎有些楷书介于颜、柳之间，他的小楷很是厉害。当我们学颜、柳写得中规中矩，却不知道怎么变形时，可以参考王铎的作品，它的骨骼强健且活泼，把颜、柳的某些因素化开来重新掺和在一起，每一个字的结构都处理得生龙活虎。当我们被唐楷的某一种模式束缚得不能解脱的时候，可以参考他对结构的处理方式。同时还可以看看傅山、倪元璐等具有强烈个性的书家是怎样利用唐人的资料变出一种特殊味道来的，包括伊秉绶、何绍基、翁方纲等人的书法，也都是对颜体的一种变化和生发。至于柳体，比较极端又不太热门，但它在历史上是很举足轻重的一个流派，值得继续去挖掘。

经过以上的了解，我们再回过头去临唐代人的碑刻，就会有一种想象力和一种造型的观念。

刚才所举的都是偏静态的字，下面我们看看行草书。倪元璐是我很喜欢的一个书法家。他的字欹侧多变，可能很多人会排斥这种陌生感。倪元璐、黄道周、张瑞图三人都有共性，区别于王铎。当然，王铎取法多元，毕竟倾向于帖学，而另外三人则经过自己的创造和综合，更加个性化。倪元璐无非利用了直线、曲线、疏密等关系，并且极力凸显长立轴连续书写所产生的墨色通透感。那他所运用的法则巧在哪里呢？即示人以自家独创的字形和笔

墨，却在内在的构型原则和篇章布局上直接魏晋，这就是他的过人之处。杨凝式的行书也同样是这个道理，他的法则以及原理源于王羲之，只是一个是静态的，一个是动态的。

明末诸家之中做得最好的是倪元璐，他对民国的一些人影响很大。他跟黄道周有相近的地方，但是倪元璐写长立轴更好，他某方面的个性甚至强于王铎。他所走的奇崛一路打破了普通人的审美，所以我们接受倪元璐都需要一个过程。

柯九思也是一个造型大师，字写得敦厚、错落，有块面感，在组合的时候利用变形、松紧等造成一个个块面感累加在一起的视觉效果。他在造型上大量使用块面，把欧体原来相对平均的疏密关系，运用自己的办法进行挪移。挪移，是古人最倚仗的办法，八大山人的字也精通此道。

写过碑和帖的沈曾植，擅长在生宣上营造一种摩擦感。他从章草得到启发，用到楷书、行书、草书三种书体之中。他善用逆笔，这种逆势翻转来源于倪元璐和黄道周。如果看真迹，这种字的魄力是相当震撼的。这件作品写得很松动、疏朗，他的关键是每个字中段线条的充实，不是一滑而过，在翻转时始终注意线形的铺开，笔不断地调锋、换锋、换面，造成线条盘旋起伏的

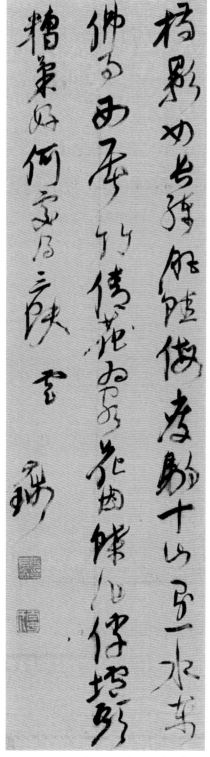

明·倪元璐《山行即事五言诗轴》

元·柯九思《题赵孟頫补书唐人临王右军瞻汉二帖》

动感。

除此之外，再看杨凝式的作品，他字字挪移，字字都很经典。他在颜真卿、徐浩等风格相对平正的基础上面把字做大小、穿插、挪移的处理，他的挪移都恰到好处。陆俨少很多字的结构也是挪移的，跟这个帖有一脉相承的地方。

我们写帖或是唐人的字都有结构不开阔的问题。当然初学者首先要把松散的字写得紧，就像字要先写平正一样。但是与此同时，字的紧可能变成一个毛病。沙孟海对字的结构有一个准确、经典的概括——"平画宽结，斜画紧结"。唐代的楷书符合人的手势，写的时候就会左低右高，斜画就会紧。结构紧结的字虽然紧凑，但是有一个致命的问题，学起来气局、格局会小，所以大部分人写唐楷会走向僵化。我们怎么打开格局呢？那就要取古法。古法隶书、篆书就是平正的，它是有利于"平画宽结"的。而从楷书、行书这

两种类型里面也能找到解决方案。

《石门颂》平画宽结，它的结构、气度非常好，包括《泰山金刚经》等，还有六朝之间，尤其是北齐和隋代的碑刻，都写得比唐人宽博。

将写帖的作品置于碑派作品的面前，有时会显得不大气。民国书法家都有一种非凡的气度，不止于文人的小情调，当然也不排除个人偏好，有人喜欢大开大合，有人喜欢雅人深致，而做到极致就都是好的。我们学帖的时候要注意，墨迹也是一个陷阱，不妨适当地接触一些好的碑。碑和帖本身并不冲突，关键是怎么更好地处理拓本资料，突出书写性。这点是非常有帮助的，所以不必拘泥。

我们参考一下黄道周的字是怎样从魏晋那里变形的，琢磨一下黄道周的小楷《孝经》。还有，董其昌有些大字看上去并不起眼，但是写得很好。他是纯帖学的，在颜体的基础上面生发出来。台北故宫有一张《周子通书》，气度非凡。平正的字想写得好，就要以气度胜。他的这一路字极大地启发了明清的馆阁体。

董其昌很特殊的是《试笔帖》，它属于狂草的一个变形，汲取了杨凝式、怀素、张旭等人的精髓，是董其昌书法的一朵"奇葩"，但也是他书法创作中灵光闪现的一件神品。他把中国狂草的某一种字的写法发挥到了极致。他并非一般人所理解的只会写一路字的书家，他的思维极其敏锐，书风极其多面。这张字可能有人未必喜欢，但是它线条的韧度和松活感，以及所散发的味道达到了极高境界，简直欲驾《自叙帖》而上之。

## 感受气质

我们有时候过于重帖而轻碑，习惯写小字而疏远大字，满足于行楷篆隶而忽视草书，任何倾斜对我们来说都是一种缺失。在这三个方面需有所调节，我也希望通过这样的讲解能开拓大家的视野。这些书法的原理始终是一致，好的书法在结构、笔法上永远有它独特的魅力，不管是楷书、行书、草书还是篆隶，真正的好书法都是有生命力的，是活的，它的笔法、结构时时刻刻在变化着。我们写到某种程度时就要破局而出，允许更多的新知来刺激我们。

五代·杨凝式《卢鸿草堂十志图跋》

我们惊讶于古代简单而直接的笔法，体会到那种古趣和造型的自然、巧妙，就要返璞归真，去追溯。杨凝式的《卢鸿草堂十志图跋》，每一个字结构都在变形，那么怎样在平正和险绝中制造一个新的平衡？我们不必斤斤于这些帖的面目，而要借以参透后面的原理，掌握了原理，我们可以写任何字帖。我们要写大字、大草，比如张旭的《古诗四帖》，充分理解长线条是怎么铺锋、绞转的，感受他们分别是怎样组合的，而最要紧的是感受他们的气质。

# 第六讲　书法的传承发展脉络与研究方法

## 穷源竟流的研究方法

中国的书法是极度依赖传统的一门艺术，任何书法的经典，都有其师承的先导，这就是所谓的"源"。面对这些经典，后人都会用自己的笔墨去解读，这就引出了"流"。通过对相关脉络的全方位把握，才能对所研究的对象建立足够的认识，在学习书法的过程中立于不败之地。因此，我们不仅要明白经典从何处发端，更要明白它走向何处。近代书坛泰斗沙孟海先生提出了"穷源竟流"的学习方式。

读一读沙孟海的回忆录，他学习一种字之初，会想办法把该系统下的字帖都找过来，他的取法不受经典的约束，很多资料都是一般人找不到的。他早年在穷源竟流的路上就别具只眼。任何厉害的人物，早年之时都能见常人所不能见。

我在本书后半部分讲解这几个系统的时候会把楷书、行书、草书糅合在一起说，因为任何一个系统都互相关联，有什么样的楷书，必定会有什么样的行书、草书。书法要培养的是某种想象力和敏感性，知道他的楷书，我们要推导出他的行书，反之亦然。而且知道碑刻，要推导出墨迹。这就是我们学习书法所必需的感觉能力，也就是通感。这种通感如果不建立，最后我们就会沦为写字匠。而这种通感从某一方面来说就是建立在资料的重新梳理上，当然能力特别好的人，并不在乎多少资料，天才级的人物都有独特的感悟力，但是我们大部分人很难拥有这种天分，还要靠学问研究的方法深入书法，相当于写论文或是做考据。

在本章之后的章节里，将进一步尝试把历代名家名帖的各个源流的图像资料系统罗列出来，每一个体系，每一个来龙去脉的关系，大家注意去想象、生发，这就叫穷源竟流。在讲解这些作品之前，我们要先对书法教育和传播的现象建立一个清晰的认识。

## 从"王褒入关"看晋唐书法教育

我们设身处地地想一想晋唐的人怎么学书法，在大学教育的机制下面，当代人怎么学书法？再往前追溯到民国、明清、两宋、晋唐……设想历朝历代的人们是怎么学书法的？怎么教育一个人成为书法家？这类问题属于书法教育学的范畴。设身处地地想一想就会发现不同。

晋唐主要通过家族的传播，比如王氏家族、谢氏家族，南朝的这些家族掌握着写字的秘诀。而当时南北对峙，北方文化远落后于南方。我们现在尽管承认北派的书法有其不可替代的价值，但是在当时，北魏的士大夫贵族是向往南方的。历史上有一个事件叫"王褒入关"，梁朝的王褒是王氏家族后代，他因战乱被迁往洛阳，一到北方就深受士大夫的欢迎，因为他带来了最先进的写字技巧。一直到唐代，书法仍依赖家传，唐代人立了很多图谱，这些图谱大致有所根据。

总而言之，唐以前的书法靠家族的力量传播，以家族为单位慢慢扩散出去。

## 从抄本到刻帖

唐代以前的人们学习书法有字帖吗？有拓本吗？没有。他们怎么学书法？相比现在，处处受限是当时书法教育的普遍状况。

可以猜想，当时老师教徒弟是写一个字供其模仿的，是面对着真迹去写的。不像我们现在是靠字帖广泛传播。唐代以前的人受到限制，只能学比他大几十岁的老师，他可能也目击过王羲之的真迹，但是这类幸运的人寥寥无几。一般学书法的人较难见到比他早五十年、早一百年的传世经典。所以，拓片是更好的学习资料。在唐代，一般人学习书法很难跳跃去学汉代、魏晋，他只能

学时代比较接近的那些人。

字帖这类功能的经典载体是从什么时候开始的？是从宋代开始的，宋代的刻帖给书法带来了革命性的影响。刻帖，就相当于我们现在古人作品集的雏形。宋之前有吗？没有的，都是手抄本，没有印刷，当时的拓片相当于印刷术，是可以批量复制的。宋代对人类文明至关重要的贡献是印刷术的改进。至于对书法最大的贡献，则是拓片的发明，拓片少见于唐代，敦煌藏经洞虽出了几个拓片，但当时仍不够普及。

所以自从有了《淳化阁帖》以后，陆续出现了一系列的刻帖，这些刻帖子子孙孙繁衍开来，慢

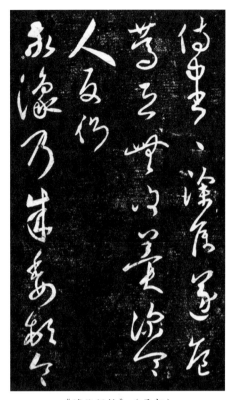

《淳化阁帖》（局部）

慢地传播出去。现在学书法，可以任意取法殷商甲骨、春秋战国金文，秦汉篆隶，但是唐代以前的人可能吗？《淳化阁帖》的目录分类从历代帝王一直到唐代。也就是说宋人要学习书法，就已经可以自由选择，出入各个历史时期。这样的进步，引发了一连串方向性的改变。

这种改变到底是怎么样的？唐代以前没有字帖，反而更有原创性，自从宋代有了各种范本以后，反而导致原创性的失落。自从宋以后，基本上是学古出新。

人类艺术的发展都有这样的规律，比如说诗歌，《诗经》极具原创力，历经周秦汉魏，直至唐代犹未衰减。但是到了宋代以后，诗人几乎只剩复古了。所以启功先生形容中国诗歌史时说唐以前的诗歌是长出来的，唐人的诗是嚷出来的，无不是心声的活泼流露。而宋代的诗是想出来的，那时候已经没有原创力了，只能参考古人。再后来的诗徒然沦为了模仿，尚不如学习。

书法也是如此，魏晋名士的风流本身就是一种原创。唐代的风格类型也

是原创型的。到了宋代，苏东坡也好，米芾也好，基本上只剩下采撷古人精华然后互相搭配一种思路。你说他们有没有原创力？肯定也会有，他们以学习为主，依托于古人的法则，结合自己的才情和笔调进行创作，这类创作的价值更侧重于字外功夫，即自我修养的展现。但是总体来说，其举手投足的风格都带着古人的影子。

## 宋代以来书风解析

在学习古人的时候也要讲究策略，宋代人是怎么样？他们更倾向自由发挥文人的才情和风骨。当我们关注其身份时会发现，晋唐书法家大部分是官僚阶层，宋代制度是由文人主导的，书法家身份地位下沉。但是唐代书法家都是皇帝身边举足轻重的人物。宋代苏东坡虽然也当官，却老是被贬，远离了政治中心。

在这样一个时代里，文人带来了一种新的天赋，就是张扬自己的意志。后人称之为"尚意"。由于过分地张扬意志，既在法度方面逊于唐人，又在韵味上不如晋人，以至于后期步入了一个衰落的境况，南宋时的书法已远不如北宋。当然南宋也有一些人不容小觑，最厉害的是陆游，思想家朱熹和宋高宗赵构也都不乏佳作，但是总体成就不如北宋。因为越来越粗率，技法已然落伍了。

物极必反，元代人写字就比较温文尔雅。赵孟頫以一人之力矫正了整个时代的风气，他意识到再也不能像南宋这样写字了，只会粗俗愈甚。于是引领了一轮复古运动。其思想就是"复古出新"，他是崇尚晋唐的，在复古的宗旨下带动了整个元代的文化圈，元代这些人基本上是以赵孟頫为核心的集群，他是超一流的，当然其他人也不无过人的可取之处。

元代这股风气延绵到了寂寂无闻的明代初中期书坛，其中唯一能立足的人物就是写章草的宋克，其书法比较有古趣，有时候喜欢将楷书和草书、章草夹杂在一起写，颇有意思。

一直到明中晚期，吴门书派登上历史舞台之后，书法才复兴起来。吴门书派如沈周、文徵明、祝枝山、唐伯虎等，集中在江南苏州一带。元代则集中在杭州、福州一带。自从宋以后，文脉已然南移。直至晚明之时，又出现

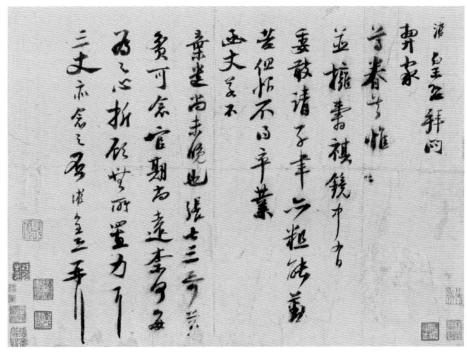

南宋·陆游《尊眷帖》

了以董其昌为首的松江派。继而又涌现出了一些个性派的人物，如倪元璐、黄道周、张瑞图等，至此晚明的书风又是一变。晚明的书法确实有很大的创造性，其值得一提的特点是把创作重心从小字慢慢转移到大字。他们的部分书学思想，慢慢摆脱了一些以帖学为正统的观念，慢慢地接受碑学，尤其是傅山，已经开始重视汉碑，尝试新的资料和材料，开辟出新的书法领域。

　　除此以外，有些画家的书法，尤其像八大山人、石涛这些人，极富创造性。实际上这些人跨越了明清两代。清代帖学传统这一脉基本上走向了衰落，当然我们说的是"帖"的范围，很多人跳出这个圈子，跳出在哪里？就是取法于金石碑刻。其卓荦大者是邓石如，他开始学起了篆书、隶书，又以篆隶笔意入行草，但他的行草书成就不是最高的。

　　而且自清代以来，随着字写大，又出现了生宣和羊毫，给书法家提供了崭新的舞台。生宣、羊毫可以造成一种以笔代刀的感觉。生宣渗透的层次感，配合着羊毫扎进去的痛快感，最后呈现出来的效果，尤其是写大字，别具一种魅力，要远远胜过拿着狼毫写在熟纸上面。

　　所以工具的改革，对于书法的改变是深入骨髓的。而我们现在对生宣、

明·宋克临《急就章》（局部）

羊毫这方面的认识是欠缺的，特别是对大字美的认识不足。乃至对清代和民国，尤其是碑学一路很多人的字认识也是不够的。恰恰是这些人开创了一个新的天地，相当了不起。有哪些人呢？比如说伊秉绶、何绍基、赵之谦。何绍基跨越了碑和帖，他是清代数一数二的人物。如果在清代挑一个我最喜欢的人，就是何绍基。他跨越了碑帖，什么帖都学，兼收并取。另外一个人是赵之谦，当然还有很多高手，尤其是写篆隶的。到了民国以后，又出现了一系列碑学，碑学当然是从明末清初就已经发源了，尤以阮元，包世臣这些人

滿園花菊郁金香黄中有孤叢色似霜還似今朝歌酒席白頭翁入少年場〔白居易〕暗暗淡淡洽〱黄陶令籬邊色羅含宅裏香幾時禁重露實是怯殘陽願泛金鸚鵡昇君白玉堂〔李商隱〕飀〱西風滿院裁藻寒香冷蝶難來他年我若為青帝報與桃花一處開〔黄巢〕稚子書傳白菊開西城相滯未容田月明階下窗紗薄多少清香透入來

陸龜蒙　右錄

前人詠菊詩四首　乙未夏試榮寶齋牋　陳忠康

陈忠康楷书《咏菊诗四首》

为代表。

清代在文化思想上万马齐喑。文字狱以后，文人埋头做冷僻的学问。但是到了混乱的民国，就成了涌现艺术人才并且张扬个性的时代。这要充分引起我们的注意。就像战乱频仍，朝代更迭的魏晋，成就了很多伟大的思想家、艺术家。天下一太平，封建统治者就把思想禁锢住，比如说清代文人慑于文字狱，大家不能自由写书，不能自由发表意见，人的精神就得不到解放。

民国各路军阀混战，当时人的思想活泼至极。比如说北大的各个教授，组成了民国风的历史群像，这些民国老先生每个人都是那么有意思，每个人都是那么有个性，不像我们现在的人。我们当世的"怪"人，比起民国来说都是小巫见大巫，这些故事太多了。那时候的人为了学术打成一团，个性充分地解放。比如说书法，我们现在看看民国的书法，第一：有一种精气神，特别大气；第二：解放个性，没有条条框框，想怎么写就怎么写，各种路子都有，尤其是碑学。

民国大部分的学者文人的字都特别有意思，不算书法家，就一些学者，比如说五四运动的推手，鲁迅、周作人、胡适、钱玄同这些人，各张一帜。再如作家郁达夫的字都是颠倒的，我们是朝上，他是朝下写出来的。正统的书法家，比如说康有为、沈曾植、于右任、张伯英、郑孝胥、李瑞清、马一浮、弘一等等，个个磊落不凡。再如袁克文的字，也是气派十足的。他们那时候写碑都是何等的大气。我经常想，我们当代人写的字难免小气了，尤其是写帖，现在也有一些人写碑，但是小气得不得了，把碑变成一种很雕琢的玩意，琐碎而且猥琐，字的气局、格局丧失了，这点是当代人跟民国时候的差距，从字上面就可以看得出。

我希望我们这代人，能有一种独立的思想，北大提倡的独立兼容并包，独立的思想，自由的精神，都具备了，才能做好一个艺术家，做好一个书法家。当然，独特的思想是要有底气的，也不能是乱来的，应建立在学问和见识之上。

# 第七讲　汉魏至隋名家名帖

## 钟繇——把刻帖写活

　　楷书开始形成规模是钟繇的时代，受时代影响，钟繇的字还是扁的。现在一些喜欢写小楷的人很喜欢钟繇，但是这种字一般人写不好，因为它是刻帖。学钟繇就得把他的源，也就是汉代简牍的精神摸透。湖南长沙出土的魏晋楷书体的简牍，就接近于钟繇的字，从中会得到很多信息，是对钟繇刻帖的补充。钟繇的字不像唐代的字已然成熟，他的字骨骼还是散的、嫩的。而学钟繇的字如果不得笔，徒然是在写形，并不能得神。

　　李公麟有一件小楷是画上题跋。它的出现表明钟繇的方法在宋代李公麟处尚有保留。甚至钟繇的《荐季直表》都可能是宋人伪造，汉末的古法居然在宋代出现，让人意想不到，颇为值得研究。想学钟繇的字，必先学魏晋简牍和李公麟的这件小楷，也可以参考明代的黄道周、祝枝山、

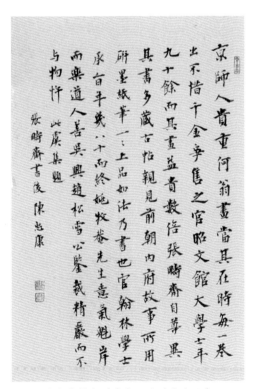

陈忠康楷书《虞集题张畴斋书后》

北宋·李公麟《孝经图卷》跋（局部）

王宠等人。现在很多人临钟繇刻帖，字是呆板的，这是所有学刻帖的人都会出现的一个弊病。只有李公麟这样的字才是活泼的，而且有很多奇异之处，每个地方都出乎意料，点的厚度、线条的饱满度、块面感、笔画的节奏以及用笔随意性的表达，这才是活生生的。帖学的一个原则就是怎么活怎么写，切忌呆板。

刻帖的书写最核心的是见不见笔法，刻帖不见笔法，是"躯壳""僵尸""木乃伊"。只要看到黑底白字，我们都要提高警惕，这都是"假"的，不是真实的书写，包括现在所写的欧体或者颜体在一定程度上都是"假"的，它们只是"僵尸"，我们可以用笔将它复活。

刻帖不活，因为是宋以后刻的，即使根据原来的墨迹底本，即使是真实的钟繇墨迹，仍会受到刻工及时代气息的干扰，很难传递原有墨迹的信息。怎样写活？就是加强笔意，第一，笔锋和笔触大胆地用起来；第二，节奏速度加进去。什么叫把笔锋露出来？很多人写字有一个误区，一般的写法是把笔触消灭掉，按我们正统的书法教育体系说"藏锋起笔，中锋行笔，收笔藏锋"，完全把字的头尾包裹起来，这就把字给写死了，没有笔触效果，真正

地写，就是大胆地直接下笔，好的线条都是这样出来的。写与刻的效果要分清，这是学习古人的门道。

## 陆机——文人的高级书写

再看下陆机的《平复帖》，这张字确实了不得，已经步入了文人的高境界，但是否为真迹还有待考证。我们一见到这个字，就得研究它的纸、墨和用笔的每一个笔触，领略每一个字的姿态。这件作品属于章草一类，前期的章草显得稚嫩活泼，这件是相对成熟的。虽然《平复帖》跟皇象和王羲之

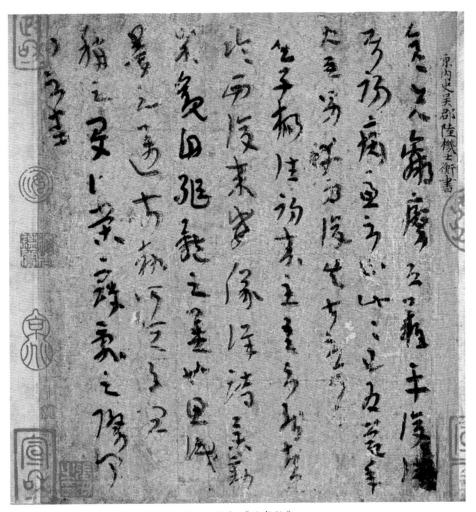

三国·陆机《平复帖》

北魏·《石门铭》（局部）

的章草不一样。但是我们一看它的气息，就属于那个时代的气息，它仍然处于走向成熟的阶段。

## 《石门铭》——从楷书化作行书

《石门铭》风格上属于碑的范围。因为很多东西就是天然的，所以这些字为我们提供了无限的可能性。它看上去是楷书，其实可以化出行书。试着根据这些楷书的意态写出行书来，加以锻炼，就能具备把其他行书化作楷书的能力，前文说的是变，现在就是要化，专业的书家能变又能化。

## "二王"——书法的集大成者

为什么说王羲之是书圣？他的字像是处于从十七八岁慢慢变成青年的一个过程。既散发着青年时的生气，又没有成熟以后僵化的程式。最美的书法往往是处于半生不熟的发展时期。唐代以后的字是熟透的，由于楷书发展有一种模式化的副作用，这类字像是人已经历成年世界的历练，而一个成年人受到生活的打压往往会怀念少年时期洒脱不羁，无拘无束的气质，但是再也回不去了。这正如米芾所说的"时代压之"。

米芾竭力想写出"二王"的风度，但是他已经受过唐代熏陶，王羲之那个时代的字法、笔法飘然远去，他怎么追也望尘莫及，他深刻地感觉到有一个时代的因素压制着他，这是"二王"不可及的原因之一。其次，王羲之所处的魏晋恰巧是南北朝这段黑暗动荡时代的前夕，朝代倾覆，生离死别，只在旦夕之间。他们所认识的书法概念受天人之际的理性与非理性观念的渗透，既有无常的痛苦，也有超脱的放纵，是以能够出入于有法与无法之间，造就了天然和人工交织的最完美的一个阶段。有古质，也有今妍，恰好保持

在那个时间节点，稍往前显得生，往后则显得熟。而正是因为在这样一个阶段，王羲之的书写技巧走向最大的开放状态。

我们可以看到王羲之的字，字字不同，帖帖不同，既有革新又有古质，极具包容性，所以称他为集大成者。凡是集大成者在任何一个领域都会有一两个。如写诗，为什么说杜甫是集大成者而非李白，我认为杜甫写诗的手法极为多样，他能表达最宏大的主题也能表达最细腻的情感，能写得委婉也能写得阳刚，对于各种题材都十分精通，他对诗的格律技巧的研究也是最深的。杜甫的诗有很古的因素，也有很直露巧媚的因素，因此他的包容度就大。唐宋以后很多人学杜甫，就是因为杜甫正好处于一个不前不后的时期，他的风格是善变的，让后人取之不尽，用之不竭，是当之无愧的集大成者。

所以王羲之的字说不出是什么风格，而颜真卿的风格可以用三五个词来描述，书法的演变越到后面风格就越分化。王羲之的书法风格时时刻刻在变，所以学王就难在此处，面对多变的风格，我们就很难琢磨清楚，好像神龙见首不见尾。流传的《兰亭序》《集王圣教序》《姨母帖》等等，不过是其一鳞半爪。

总体来说，王羲之和王献之的书法就是处于革新的过渡时期，结构慢慢趋于精巧，从原来短促的笔画节奏慢慢走向 种连绵的书写。从早期

东晋·王羲之《姨母帖》

东晋·王羲之《初月帖》

到唐代的书法是从短线发展到长线的过程。以线来说，之前的线是很短的。比如说我们看侯马盟书、楚帛书，它们的线就如打拍子一样，开始的时候是两个节拍，后来慢慢变成三个节拍，到王羲之就变成四个节拍，而王献之就有更多个节拍，再到张旭和怀素笔下可以一口气写下很多个字。实际上楷书也是这样，原来是短促的线再到长线。钟繇和王羲之那个时代的字是在断和连之间，未必全部连就是好。

　　为什么王羲之字好？先看前人的解释，在初唐编《晋书》的时候，王羲之的传论是唐太宗亲自撰写的。他评王羲之的话可总结为"若断还连，若斜反直"，这八个字意味无穷。什么是好书法？只要领悟了这八个字就能明白了。为什么唐太宗针对王羲之书法技巧说了这八个字？类似的，明代的董其昌也说过王羲之的字"不作正局"，字作正局容易，但是一作正局就缺乏创造力，妙就妙在不作正局，书法的意味因此而丰富。比如启功先生说唐太宗写字"妙有三分不妥当"，写字要妙在三分不妥，但不能七分不妥。什么是不妥，什么又是妥？实际上三分不妥就是全妥，十分妥了那才是不妥。王羲之每一个字、每一个帖都可以从笔法、字法、章法等看到书法是没有规律

的，字字新奇、笔笔惊人。王羲之的那种"生"，那种"似正还斜"是唐代人难以企及的，只有在魏晋时代才有。

王羲之的书写技巧在魏晋时期是一览众小的巅峰，他达到了一种如孙过庭所说的"文质彬彬，然后君子"的境界，这是至高境界，书品、人品也莫过于此。王羲之用笔复杂多变，而到唐代的时候，人们容易把用笔的注意力引向一种"起、转、收"的习惯模式，而忽略了线条的中部，这是楷书成熟以后最大的弊病。书法就如金庸小说里所说的武功，偶尔看看能够悟到书法的大道理。打个比方，一种功夫要练的招式只有九招，但是九招之中每招又有三十六种变化。三十六种乘以九，变化就不可胜数了。假设馆阁体只有九种变化，但唐代人的楷书里一招之中就会有三十六种变化。而王羲之的字好比"独孤九式"，一招过去有七十二种变化，他的任何一个变化、一个点画都是一般人写不出来的。

但是如果太注重技巧也是行不通的，书法必须回归质朴，王羲之的《初月帖》就体现出最古朴、最原始的爆发力，没有过多修饰的动作，始终在古质和今妍之间，这种古质恰恰是王羲之最高明之处。

唐代的字技巧很高但不够古。王羲之留下来的小楷作品我认为有大部分是唐代人加工过的，只有《东方曼倩祠颂》处于古质和妍媚之间，其独特的气质区别于王羲之的其他小楷。王羲之小楷的真实面目会是怎么样的？也有人怀疑王羲之没有写过《兰亭序》，以为王羲之写不出

东晋·王羲之《东方曼倩祠颂》（局部）

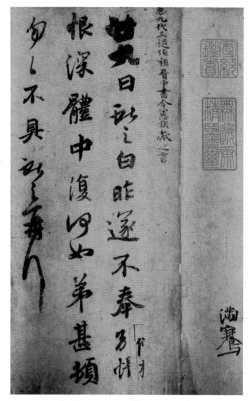

东晋·王献之《廿九日帖》

那样的气质。但是《兰亭序》这般精美、精巧的字除了王羲之还有谁写得出来？有人说是智永写的，但智永也未必写得出这么绝妙的字，所以这是一大疑案。我推测王羲之当时用了一种特殊的毛笔，相比王羲之其他的字，《兰亭序》更媚。他真正的楷书如《东方曼倩祠颂》没有一个字是正的、巧的。

王羲之的楷书为什么会是这种味道，证据何在？他真正可靠的楷书散见于草书《十七帖》里，这里的楷书大小各异。找个好的版本好好参透这几个字，可以看出当时的楷书到底不是唐代的样子。王羲之所处的时代，人们对字的认识，对字的大大小小，和跳跃的程度有别出心裁的把握，不同于唐代人的整齐划一。唐代纪念碑上的字就如国庆阅兵式，长短高矮一个样，不强调个性，与王羲之写字的观念大相径庭。我认为王羲之把每个字都当成生命了，写出如人的高矮胖瘦，他在塑造字形的时候，字字都是富于表情的，比如《兰亭序》文中反复出现的二十个"之"字神态各异。

同样的道理来看王献之，《廿九日帖》是王献之最真实也是最好的一个帖，前两个字不露声色，好像是外行人写的，跟《姨母帖》一样的气质，但写到后面就施展开来了，越来越精巧，慢慢有提按、顿挫和起伏，字与字之间充满着节奏和动感，洋溢着自由的气息和变化莫测的风神。这个帖不过三行，但尺水兴澜，可与江海比大，字字意味不尽相同。为了把握这种气质，可以去分析字帖的字法、章法、笔法等，越透彻越好，看看用了多少种技巧才能写出来，其技巧手法比我们写唐代书法要多得多，比米芾、苏东坡等人也要多得多。所以越到后来帖学的技法越来越弱。虽然我很佩服董其昌，但

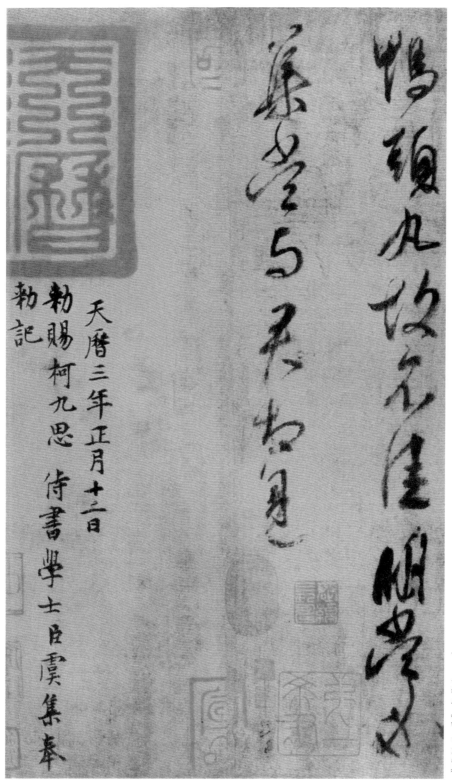

東晉·王獻之《鴨頭丸帖》

东晋·王荟《翁尊体帖》、王徽之《新月帖》

董的技巧是无法与之比拟的，这也是魏晋不可追的一个原因。

再看王献之的一笔书《鸭头丸》，它开启了后来的狂草。唐代张旭和怀素继承了王献之书法的脉络。王献之书风的精神是宏逸，他创造了更新的新体，但是在六朝时期里大多数人不太知晓王羲之，而是学王献之，从某方面来说王献之的书风迎合了当时某种风气。唐太宗不屑于小王而推崇大王，是因为大王的美学气质更契合于儒家治国的正统，而王献之的字更适合一种艺术性的表现。所以唐代继承王献之一脉书风的张旭、怀素的狂草接近一种表演的性质，狂草一笔到底连绵的书写是技巧的进步。如果草书不能连续写十个字以上，那么书写的技巧是不过关的。

王献之最有名的小楷《玉版十三行》，我个人不太认同这个版本，我更倾向于柳公权题跋的《十三行》的版本，它更接近王献之写字的味道。贾似道刻的《十三行》不如柳的版本，古趣不足，媚趣过多。《十三行》在小

楷当中风神很足，明代如王宠、祝枝山等都曾临摹，但很少有人写得出来，王宠相对好点，但王宠更多的是虞世南的味道。只有元代的倪瓒能写出这种精神，假设我们想写好《十三行》，除了倪瓒，我们还要去参考王羲之的《十七帖》《乐毅论》和王献之的《廿九日帖》。深入写一个帖，我们下笔前要有高屋建瓴的意向，然后才能诠释好它，这才是"穷源竟流"。

再来看王荟的《翁尊体帖》和王徽之的《新月帖》，这两件充分证明了当时的楷、行、草就是上文所推断的面貌，只是王羲之和王献之水平更高而已。这也是掌握魏晋时代行草书特征很关键的作品。到了梁代，王僧虔的字也很好，但不算高明，他的字已经开启了唐代人的书风，跟王献之的法则是截然不同的。

随着时代的发展，文人体系范围内的字越来越规整、平稳。袁昂《古今书人优劣评》称："王谢家子弟，纵复不端正，爽爽有一种风气。"书法的

第一要义是表现风韵。而这种风气是多少代人孜孜追求却难以企及的，如果我们写的字没有这种风神，没有这种意气风发的神理，就不值得宝贵。早期的字就这样写，由于儒家文化修养等原因，后来的书法家淡化了这股风神，特别是明清书学思想有意收敛之，这就形成了一种观念。但无论如何，尤其是年轻人，更要有这股风气。

## 西北草书文稿——读二流材料，写一流字

早期楷书和草书是没有太多交叉的，相互独立发展，由于当时书体较为混乱，很难说谁影响谁。而唐以后的草书，在楷书的影响下很多转折处都要顿一下，停一下，拐一下。甚至可以说唐以后，所有的书体都是受楷书影响，受楷书的运动形式、运动习惯以及手腕的动作影响，这是唐之前与之后的区别。

基于上面的理解，怎样写楷书就有头绪了。

第一，楷书要能连续书写，不必强求精到，不必过分着眼于粗细，往往越是求圆满越不圆满。具体而言，楷书中要有行书的味道，不是一笔一笔写出来的。

第二，楷书大小不能是一样的，每个字因势赋形，该大就大，该长就长，该小就小。当然处理方法很多，感悟因人而异，而且要时刻调整。

上述的方法运用到临摹当中就是意临，即凭借我们受某种字帖启发以后理解到的一种"意"去改造其他字帖。历史上的大书法家无一例外地选择了意临。我们也应该学会运用这一办法。当然意临是比较高的阶段，初学的小孩让他找"意"肯定不行。因此，有时照着字帖原原本本地实临也不可或缺。

意临如果不能正确理解，效果反而不如实临。这时，就要从其他的字帖里寻求一种参考。比如《李柏文书》，是属于当时的流动于行书、楷书、章草三种书体形态之间的墨迹，和《兰亭序》大概相差几十年的时间，它的艺术价值虽不如王羲之的字，但是王羲之的字是在类似《李柏文书》风格的基础上改造出来的。根据这件书法，可以把它往章草变，往行书变。发挥想象力，试着把自己变成王羲之，根据那个时代的二流材料，能不能写出一流的字？这样的假设很大胆，但是能在更高层面开发想象力，而且《李柏文书》

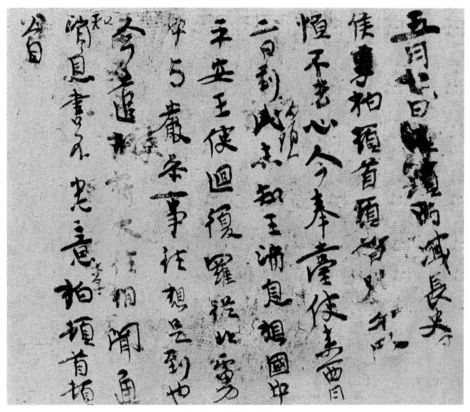

东晋·《李柏文书》

集合了各种趣味，接近两晋抄经体之类的行书。

同时期的《平复帖》属于章草，可能写于麻纸之上，纤维较粗，笔短意长。由于工具的关系，那种毛辣辣的感觉无法全部重现。这些字尽管粗糙，但是用笔的过程是很自然的。什么是写出来的字，什么是擦出来的字，什么是画出来的字，什么是描出来的字，各种技巧都要用眼睛慢慢地区别开来。米芾说自己是刷字，大家可以找粗一点的纸张试试。这件作品基本上运用的是使转的办法，早期的字几乎都是用转，算有的地方折了，也是不明显的，不用顿笔，而是快速地掉头过去。到唐代的时候，折笔才会像有个肩膀似的，骨骼向外凸起。

书法从大的范围来说，就是提按、顿挫和使转这几个动作而已。前期的草书用使转多，从以上这件楷书诞生的时代以后就渐渐用提按。提按还包括顿挫，什么叫顿挫？就是在笔画的头尾地方着力顿挫。早期的书法不用提按顿挫，而是用使转，这两大动作系统会造成不同的观感。大致而言，唐之前

是用使转的多，弱化了提按、顿挫，唐以后加强了，从而造成了对以前习惯用使转的字，也用上了提按，典型体现在草书上面。现在的书法界也有一派人推崇使转，贬低提按顿挫。我觉得提按顿挫有提按顿挫的美，使转有使转的美。很多的狂草就是连续的使转。连续的翻转，各种"转"聚合在一起。

我们看到刚才那些字，基本上是转来转去，只要一拐弯的地方就是转，至于怎么转，这里有很多方法，尽量避免硬折，线条在翻转的时候整个面也随之换过来。有的方向朝上了，下面一段必然会朝下。唐代以后容易犯此类毛病——其习惯是第一笔上来，第二笔还会朝上，第三笔接着朝上，雷同一律，没有变化。

## 北朝写经——无法胜有法

从西晋开始，除了抄经以外，也有一些很文气的抄书。而碑是靠一种刻划出来的效果，书写感就略差。相比南朝文人书法，北派更多带有一种工匠气，中间有一路就是抄经。

《河清三年造像记》属于抄经的体系。抄经这路大多是小字，也有很大的字，一同构成了完整的体系。写楷书如果有兴趣的话，把这个体系的字好好地研究一下，比如说这个字就很活泼，某些方面还带有古趣，又有慢慢规整化了之后的庄严感，显得空灵且自由。有的抄经体写大了以后会很死板的，但它没有。

实际上所有的书写，都追求一种自由的理性。在法度严谨的前提下，用自由的方法表现出来，也可以说在轻松自由的状态下表现高度的理法，这代表了中国书法的高度。所以他们会既注重法度，又注重天然。天然和法度最有机地结合起来就是最高的法度。现在很多人理解的法度是有问题的，他的法度里头没有天然。什么叫

北齐·《河清三年造像记》（局部）

做有天然的法度？这是大家要特别思考的一个问题。

人人都知道唐代书法的法度很严谨。那什么是法度呢？不能说规整的柳体就是法度。我们说的法度比字形意义上的规整更高明。他是法度和天然极致的结合。

中国有一句话叫作"无法胜有法"，无法之法才是至法。当我们看到很多不易欣赏的字时，常常就武断地认定别人不会写，但是可能这样的字才叫会写。这类不易为人所欣赏的作者之中，有些是真不会写却竟然也写得好的，有些是行家里手，却偏要作成外行的样子，个中曲直要能分清。

其实我写字的体会之中最核心的两个字就是"变化"。即用笔变化，结构变化，形状变化，节奏变化，每一笔的变化，一个字里的任何一笔不雷同，趋势不雷同，粗细不雷同，头尾不雷同，节奏不雷同，书法的奥秘就是无处不在的变化，直到把所有的部件变化到极点，就是至善之境。

王羲之的字任何一个部件，从上到下都在变。为什么要有变化？变化并非杂乱无章，须统一在某一种规律之下，这是书法之理，书法的理法，符合了天地自然的理法。天地万物看上去是不变的，但是处处在变化，每天在变化，一年四季都在变。书法的道理须通向自然的道理才能成为艺术。同时它也通向了人的道理，因为人是变化的，意识和情感在变化，所以这就是艺术。书法既是写字，又是艺术，如果在写字过程中写出这种变化来，那就是中国的"意"。

## 《高昌墓砖》——刻手影响书手

《高昌墓砖》是尚未来得及刻划的墨迹，接近现在北派的字，这件作品完全是刻的效果，说明了当时很多毛笔写出来的字就像刻出来的一般。从我们现在写手的角度来说，这个字写得很不自然，但当时就有一派人受刻划的影响，以笔为刀。我们原来以为魏碑不是那么写的，是后来刻工故意加工出来的，像《龙门二十品》一样，实际上当时就存在着用硬毫写方字。只是说明早期的书法是刻手影响书手，尤其是在北派。当然南派一直是在文人的掌握之下，文人不会那么写。这是一个很有趣的现象，从书写的角度来说，这类折笔极不自然，又别扭又难受。当然它有一种精神，这种精神是不可或缺的。

北魏·《高昌墓砖》

## 隋碑和隋志——散漫、宽博、大气

隋碑最好的是《龙藏寺碑》，如果唐代的字是紧缩起来的，那隋代的字就是以散漫、宽博、大气为普遍特点。以隋碑这个特点，可以补唐碑的过于紧结的缺点。比如说褚遂良，他早年和晚年的字帖，大家喜欢哪种？一开始上手都会喜欢他晚年的字。但是实际上他早年的那些字更接近隋碑，写了一段时间以后，能感觉到他早年的字更有深味。

再者就像《董美人墓志》，还有《苏孝慈墓志》，写得安详宽博，为欧体和隋代书法的标杆。唐代书法家的源头，无疑要从隋代这些韵味无穷的碑里去寻觅。

## 智永——风神为上

隋代智永继承七世祖王羲之的笔法，现流传的智永《千字文》墨迹本是否为智永真迹我是有疑问的。为什么认定是智永写的？这个帖没有落款，很多字帖指定是谁写的时候，实际上未必都对。这个帖我猜测是当时一个高手写的，真正的智永我想可能未必是这样。智永的字开始慢慢写平正了，但这种平正仍不失倔强，仍保

隋·《龙藏寺碑》（局部）

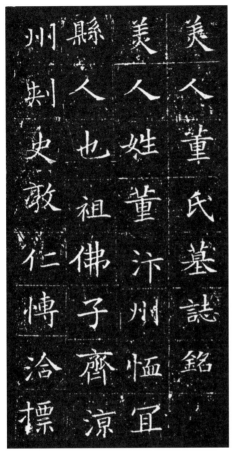

隋·《董美人墓志》（局部）　　　　　　　隋·《苏孝慈墓志》（局部）

持着"二王"的一些笔法。关于智永的《千字文》有敦煌出土的版本，只留下三张残纸。这两种字的气质不同，当然敦煌出土的这件水平也很高，这两件作品的差异对我们理解书法意韵有一定帮助。

很多人之所以写不好《千字文》，问题在于没有风神。字一定要以风神为上，"观水有术，必观其澜"，大家的思维应从技巧性的层面转向风神意韵。也可以说，它就是神采，就是味道，就是趣味，一切的技巧最后都是为了风神服务的。很多人写字时大脑没有方向感，没有想要明确地写出什么味道来。因此，就缺乏一种创作思路。实际上只要往这种思路上去想，技巧都是次要的。

现在很多人学习书法有一个误区：以为学习写字，就是拿着一个字帖拼命地练，但是一到自己写，写不出来。不知道从这件字帖里学什么，只学到

隋·智永《真草千字文》（局部）

陈忠康草书《登岳阳楼》

一些七零八碎的小技巧。至于味道怎么写出来，然后再怎么调整技巧，怎么选择，都茫然不解。这种被动的临摹模式或者学习方式是做无用功，顶多字写得好看一点，但是写出来绝对不是书法。

书法的先决条件一定是风神，一定要有味道。其次才是技巧，但是技巧欠佳怎么办？那就要以自我为主，参考某家某派，或多或少地用他的某一些技巧，只要是以我为主的，多少都有道理。但是很多人是放弃了自己，然后拼命地去学，直到最后卡在了由临摹向创作转化这一关上。

《千字文》的用笔直接凶悍，唐以前的字就是如此锐不可当。现在这些人写字抖抖索索，有没有道理？也有道理。这是后来写字的手段，比如沈曾植，通过不断地翻转，缓慢运笔。但是唐以前的字莫不是风神凌厉，快速运动。这是少年之气，年轻人应有的样子。五十岁以后才可以试着展现老气。眼下有些写碑的人把这两种顺序颠倒了。《千字文》虽小，然而下笔就凭着一种豪气去写，凌厉爽快，风神鼓荡，这是唐以前基本的书法风貌。

关于《千字文》，建议大家去找蒋善进临摹的《千字文》，这个版本的《千字文》跟我们现在所说的智永《千字文》有一个区别，它更加温润内敛一点，不像智永用笔带着一种霸气，可以做一个对比。

# 第八讲　唐代诸家源流

## 怀素——惊蛇入草，渴骥奔泉

### 《自叙帖》

　　唐代的草书的发展简直登峰造极。尤其是张旭、怀素、贺知章，还有当时的一些僧侣。怀素《自叙帖》《小草千字文》这两件风格迥异的作品都特别好。《自叙帖》是以细线为主，牺牲了用笔的丰富性来营造空间和气势。

　　书法发展到后来出现了一些指标，用笔、结构、用墨、篇章等等，对于唐以前的字，达成这些指标都不在话下。但是越到宋以后，尤其是明清，往往只突出一两个指标。而怀素的《自叙帖》，就是超前地牺牲了用笔的复杂变化，而突出结构和气势、节奏。

　　书法的语言既不能不够，也无必要强求面面俱到。突出一点，比如夸张结构，点画就不需太复杂，比如说整个速度提升了，其他的细节便可牺牲一点，创作上要敢于取舍，突出重点。

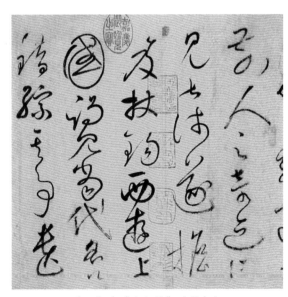

唐·怀素《自叙帖》（局部）

### 《苦笋帖》

现在看到的这张《苦笋帖》妙不可言，这两行字把"二王"的精髓都学到了，以大草的气势，裹挟着小草的味道，作一笔书。一笔之中写出了最细的线条到最粗的线条，细的是一号线，粗的是十号线，怀素从一号线跳跃到十号线去写，看他结构之间的穿插，东奔西扑的感觉完美诠释了什么是"惊蛇入草，渴骥奔泉"。

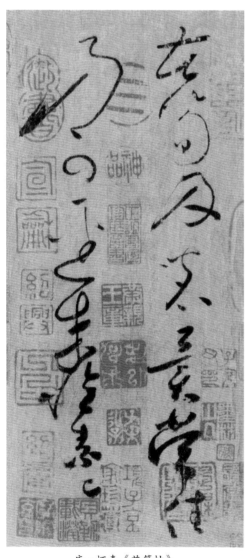

唐·怀素《苦笋帖》

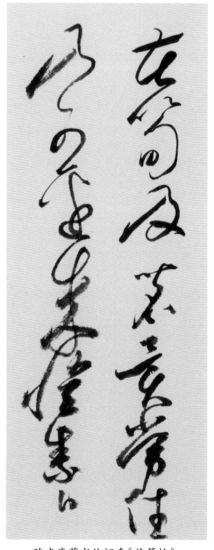

陈忠康草书临怀素《苦笋帖》

## 孙过庭、贺知章——风规自可高

草书分为大草和小草，小草在唐代首推孙过庭的《书谱》为圭臬，但是《书谱》的影响值得注意，它在历史上传播有限，直到上世纪80年代以后，《书谱》才成为草书学习的基础范本。宋代人学草书必学《十七帖》。《书谱》一直秘藏于皇宫内府，直到民国才通过印刷品传播出来。《书谱》毕竟字数多，在南宋和清代也刻过，但是流传不是太多。

另一个小字草书大家是贺知章，极负狂客的盛名，他是初唐的皇室宗亲，他的《孝经》用淡墨写出来，类似其淡而有味的诗风，也是当时的高手。在唐

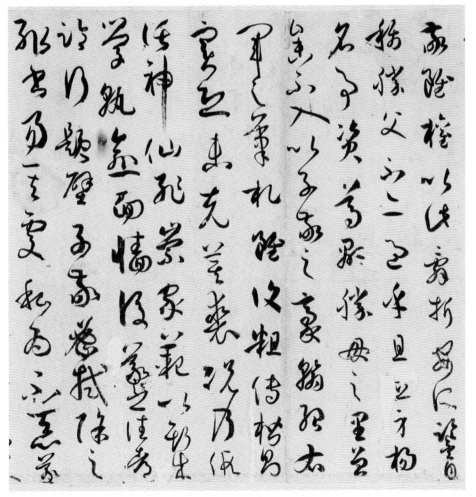

唐·孙过庭《书谱》（局部）

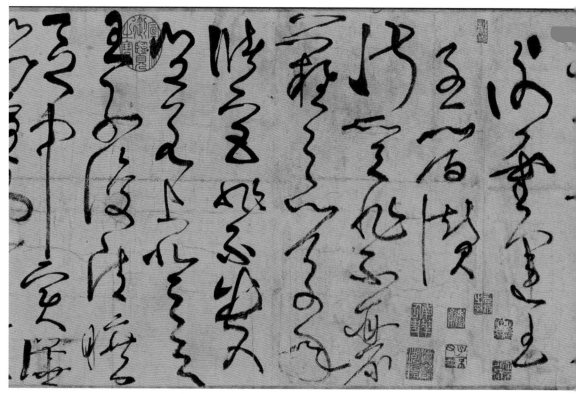

唐·张旭《古诗四帖》（局部）

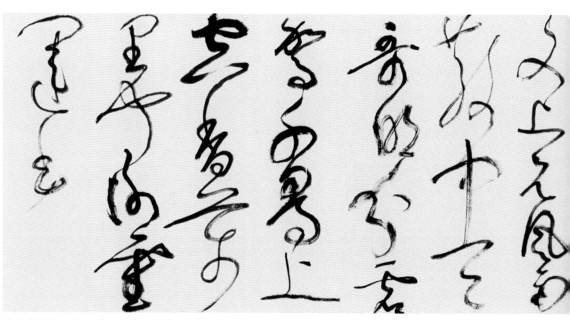

陈忠康草书临张旭《古诗四帖》（课稿）

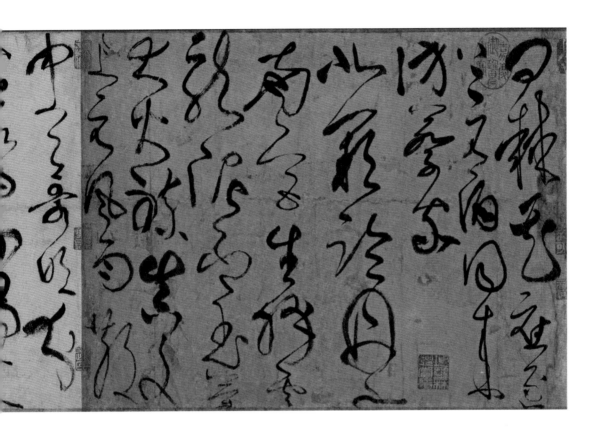

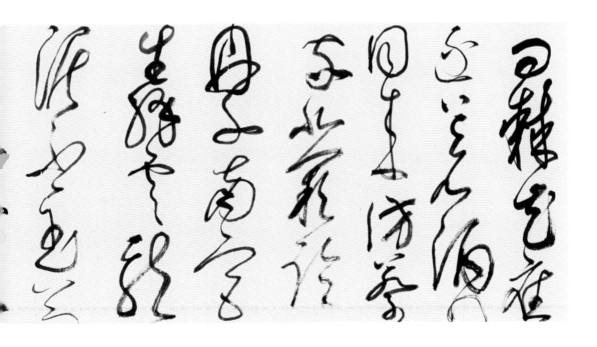

代，小草有《书谱》和贺知章的《孝经》，大草就看张旭、怀素。

## 张旭——超脱于理性之外

张旭的《古诗四帖》，有人认定是宋代的笔迹，有人斟酌为五代的遗墨，难免给人以一种野路子的印象。但是这个帖的价值极高，是写狂草的人必须要过的关。尤其一笔过来，那种节奏起伏的剧烈程度，那种狂热的激情，是前无古人的。

狂草一定要超脱于理性之外一点，必须创造很多偶然的效果，必须是正常思维下面写不出来的字才有味道。越出乎理性想象之外，就越有狂的精神，越有狂的味道。到了宋代，黄庭坚草书写得好，是绝品了。但是黄庭坚的字把草书当楷书写，控制得很稳的，不像张旭的字完全放开了。

所以唐代狂草的形成因素之中，一是和酒文化有关，二是当时的书壁，除了写在纸上，还倾泻在白墙素壁之上，书壁的传统现在已失传。很多书法家热衷在墙壁上写字，所以留下来的就不多，有的喜欢在酒肆创作，就像歌手在酒吧表演一样。狂草在唐代是带着表演性质的。

写字不能太理性，太理性必定写不好，有时也可发扬狂草的精神。我们在培养自己"作意"本领的同时，也要培养自己"率意"的魄力。写字有时候要认真，有时候要特别不认真，让一个认真的人做到特别不认真是很难的。其实，放也是一种技巧。

《小草千字文》以含蓄见称，正好和《自叙帖》形成一种反差。当然写草书到底是要写得内敛，还是写得狂躁，可以自由选择，比如说《自叙帖》就写得狂放，《小草千字文》写得内敛，两种味道截然不同。但是都不可取代。

同一个字，要琢磨其在大草和小草之间如何转换。小草的范本只适用于小字，一写大字就得着意改造，借鉴大草的方法去处理。如《书谱》只适合写成小字，这种风格写大了以后气势会退缩。现在很多人学草书从《书谱》入门，以掌握字法为先未尝不可。但是《书谱》创作相对困难，有时候写大字不适用。

## 虞世南——君子藏器

对于虞世南的字，张怀瓘的书论曾经把他和欧阳询做了一个比较，说到"君子藏器，以虞为优"。"藏"就是收敛，就是内敛。

唐代诸家之中，欧阳询是险峻的，颜真卿是雄壮的，柳公权是张扬的，褚遂良也像鲜花绽放、妖娆多姿，只有虞世南是内敛的。而内敛就是藏器，藏器一词又可以回到春秋时《论语》"用之则行，舍之则藏"这句话里找到归旨，就是单一个"藏"字。藏的思想告诉人们很多锋锐和气焰都要隐蔽起来，不能张扬，要低调，要内敛。低调、内敛的书法到底是怎样的？《二十四诗品》有一个词——"冲淡"，虞派书法最根本的神理尽在于此。

明乎此，可以溯源一下，王羲之的哪些字是藏的？王羲之的字有没有藏的东西、内敛的东西？虞世南师承智永，虞世南又传给谁？陆柬之是他的外甥，他外甥再传给谁？这是一系列的问题。

在帖学体系里，虞世南书派其实是相当弱势的，但是它在中国的书法文化里又占据着极高的位置。因为它内敛、含蓄。凡是内敛、含蓄的东西，一下子抓不住人的眼球，须慢慢品，往往品了不知道多少年以后，才觉得平淡真是好。

所以从虞世南以后，平淡的境界一直是书法家们所追求的。比如说，苏东坡晚年喜欢陶渊明的诗歌，平淡之中，自然有一种书卷气。弘一法师追求绚烂之极的平淡。所以平淡这一路恰恰是制衡很多张扬思想的利器，它成为了中国书法美学的一个重要理想。只有中国的文艺是以平淡为上的。

但是平淡的东西常常是不可思议的，任何美好的事物都是以平淡为上。比如清茶一杯，味淡而远。只有淡才能持久，才有风韵。韵味是什么？绕梁三日叫作韵，是一种很悠长的味道。当下展览流行的视觉张力，迅速给予观众刺激，这种美感并不持久，第二次就麻木了，第三次就厌倦了。很多书法第一眼不怎么样，第二眼看看颇有意思，往后越看越耐人寻味，虞世南的书法就属于这一路。

自从虞世南出现，把他以后的中国书法史跟隋以前的一比，跟"二王"一比。便发现"二王"用笔方法如同冲锋陷阵，到虞世南这里一下了刹住车，他营造了另外一种气息和味道。这种气息和味道只能用作品本身去传递，语言无

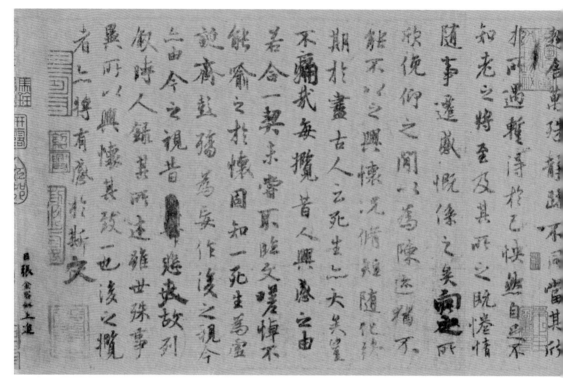

唐·虞世南临《兰亭序》

法描述，我只能告诉大家，琢磨"平和冲淡"这四个字就够了。能写出平和冲淡的人都不简单，他的心灵受过某种熏染，一般的人办不到，暴躁的人、急功近利的人都无计可施。书法有一种功能，它不是给人以外在的美化，而是一种修身养性的功效，学这路平淡的字，你的心性会得到修炼。只有心性修炼到某一种程度才能写成这样的字。中国的书法在古代从来都是修养的一个部分，现在变成纯艺术以后，就跟修养疏远了，是得还是失呢？犹未可知。

从这一点来说，虞世南书派就是给所有学书法的人的一味良药，是去俗的良药，是去张扬个性的良药。就我个人而言，特别喜欢这股气，但是我也很难写出来。

我们提倡的穷源竟流是什么意思？即是学体系，找出详尽的图像资料系统。楷书、行书、草书都是怎么样的，然后再打成一片。这就是书法临摹和艺术创造最重要的一种通感。必须打通感官，不能学一个是一个，比如在学《夫子庙堂碑》的时候，要想到《汝南公主墓志铭》和《曹娥碑》等。但是怎么产生联想呢？这就得看个人的感觉了，每个人艺术的感觉是不同的。一

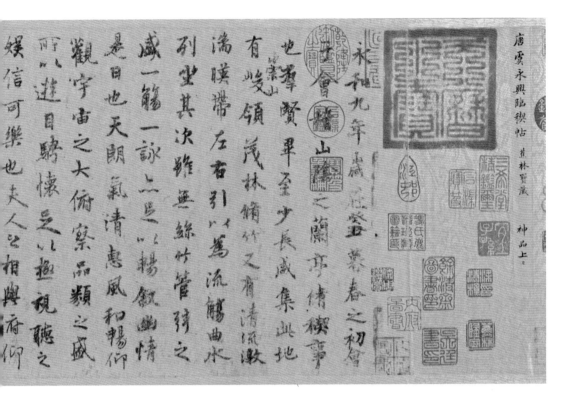

般来说，如果写虞世南，上面的几本字帖的学习是可以同时进行的。

### 虞世南临《兰亭序》

现在所谓的虞世南的《兰亭序》临本，我认为它虽出自唐代，但并非出自虞世南的手笔，作者另有其人，只不过它的气息像虞世南。像的原因实际上很简单，经过无数次装裱以后，纸墨就变得破破烂烂了，气息也就内含了。比如汉碑，大家喜欢看清清爽爽的还是有残破的？初学者肯定选择前者，但是会看的人一定更喜欢残破。因为只有经过残破以后，它的气息才会内敛。

《曹全碑》就是太新了，随残破而来的是神秘感。有时候书法的美很是复杂、有趣的，这件作品就是因为纸墨比较旧，经过多次揭裱以后，看上去很苍老，不如冯承素摹的《兰亭序》光鲜亮丽、青春焕发。冯摹本像二十岁的人，所谓褚遂良的像三十岁，所谓虞世南的像四十岁，定武本的像六十岁，它们的气息迥然有别。

唐·虞世南《孔子庙堂碑》（局部）

### 《孔子庙堂碑》

关于这一路风格类型，我现在提供给大家的一组图片，说明了这一书风脉络的特点。这些书风之间有着一定的关系。比如虞世南现存的资料，第一个是《孔子庙堂碑》，此碑到底是真是假？保留了几分虞世南的真面目？鉴于这些问题，我们还须知道碑帖的来历，不能直接认为它就是虞世南的，有时候都得打打折扣。虞世南是写过一件《孔子庙堂碑》，但是在唐代损毁了，经宋人重刻，这中间到底损失了多少面目？它肯定是有几分像的。那真正的虞世南到底是怎样呢？全凭你来想象。中国历代的书法家，他们的形象都需靠图像去构成，然后从中进一步理解。这件碑刻或许算是百分之五十的虞世南。

### 《汝南公主墓志》

虞世南留下来的第二个资料是墨迹《汝南公主墓志》。这件作品是不是虞世南的？我认为有百分之八十是，但是这件作品出自宋代人之手，并非真迹。古代的书家大都没有真迹流传，画家也一样，全凭想象。王羲之真迹全无，靠你去想象，证据摆在那里，有的证据充分，有的证据不足。这件虞世南的作品，尽管也经过了宋人之手，但一看就是唐人的味道，这里的平淡，不像其他的宋代墨迹，自有一种中庸的君子之风，文质彬彬，这就是内敛，这就是虞世南。

唐·虞世南《汝南公主墓志》

### 《文赋》

但内敛之外还是要有一点点张扬，否则内敛等同于无味了。表现最直接的是陆柬之《文赋》，《文赋》的这种写法，看上去优游恬淡，端端正正，一点都不张扬，但越看越觉得它难写，越是火候老到。《文赋》我是看了二十年才觉得它好，早年学书法的时候，觉得《文赋》很老实，没意思，后来越看越有味道。比较一下赵孟頫，赵孟頫写了一辈子，最后发现他怎么写还是不如《文赋》。《文赋》看上去平平正正，很内敛，淡而远，它是典型的虞世南一路的书风，而且是很真实的虞世南的味道。

当代人对《文赋》的评价各执一词，有人觉得它是写字匠的作品。但中央美院人文学院院长尹吉男先生认为《文赋》是最上乘的字，他觉得《文赋》太难写了。写《文赋》时有以下几点值得注意：第一姿态很稳；第二线质温润中带着苍茫；第三它的速度很平稳，但不呆板，又很厚，结构特别宽博。

《文赋》秀朗中带着平正，拿它和赵孟頫的字一比，赵孟頫的就巧了，缺少了厚实苍茫之感。《文赋》字里行间忽然会蹦出来一个很大的字，楷书里面也会忽然蹦出几个草书来，这是为什么？这  问题值得去思考。

唐·陆柬之《文赋》（局部）

东晋·王羲之（传）《曹娥碑》（局部）

### 《曹娥碑》

　　除此之外，虞世南一脉还有《曹娥碑》，此帖是研究者挖掘不尽的宝藏。据传为王羲之所写，但应该出于唐人手笔。此帖收入宣和内府，又经过宋高宗鉴藏。我刚才为什么说虞世南真正的传人在唐代以后慢慢地消失了，一直要等到宋代才出现呢？实际上到南宋的时候，宋高宗才是他真正的传人。宋高宗的书法写得极好，他是赵孟頫的精神导师。宋高宗早年学米芾和黄庭坚个性张扬一类的字，后来学了一段时间虞世南，他有一个帖叫作《临虞世南真草千字文》。

### 嵇康《养生论》

我们再看看赵构的《嵇康养生论》。赵构传世作品不少，比如题画的一些楷书，写得温润敦厚，没有一点火气，只流露出一种帝王式的贵气在那里，毫不张扬。《养生论》里的草书都是不紧不慢的，端严中不乏散逸的韵味，从这些写法里，可以看出他的风格就是学《曹娥碑》的。此碑末尾有赵构的题跋，说明赵构对《曹娥碑》很感兴趣。仔细观察《曹娥碑》其结构笔法和赵构相似。当然这种臆测很主观，书法史有时候就是很主观的。我觉得这就是虞世南这一派书风的一种补充。可能虞世南未必这么写，但是这种气息就是虞世南的气息。这样的写法在唐代其他书法家之中颇为罕见。

南宋·赵构《嵇康养生论》（局部）

明·王宠《南华真经》（局部）

### 王宠

明代有一些人，到某一个阶段都要向虞世南取经，以此提升格调。董其昌学了《多宝塔碑》以后，接下来就学了虞世南。因为《多宝塔碑》是匠体字，学起来容易俗，只能拿它练基础。虞世南是提高一个书法家高格调的一个门槛。往往学颜体、柳体，学到以后怎么写格调都会不高，什么叫高格调？高格调就是"冲淡平和"，就是"藏器"。当然这种高格调须经过足够的技巧训练以后才能触及。

　　高格调的平淡不是弱，平淡最容易出的毛病就是弱。我这里再举一个王宠的例子，王宠是学魏晋的，他同时也学虞世南。这件《南华真经》疏淡空灵，它看上去有一股清淡悠远的气息。董其昌有一部分小楷也直通虞世南。他的变化太多了，气脉绵密不绝。

### 《汉书王莽传》与《辨亡论》

　　《汉书王莽传》是唐人的抄书。这个本子的气息我觉得也有点像虞世南，虽然不能说很像，但这种疏疏朗朗的结构，疏疏朗朗的章法，字的平平淡淡，还是相差无几的。况且它很耐看，在唐代的众多抄书之中算是上品。

　　唐人写本陆机《辨亡论》我认为要胜过《灵飞经》，好在哪里？就是活，不匠气。

唐·《汉书王莽传残卷》（局部）　　　　唐人书陆机《辨亡论》（局部）

### 蒋善进《真草千字文》

与智永的《真草千字文》相比，蒋善进的《真草千字文》气息更接近虞世南。当然蒋跟虞世南并无瓜葛，但是我认为气息上有联系。怀素的《小草千字文》也是极蕴藉的，跟他的《自叙帖》和其他字帖有本质的区别，就在于它藏、内敛，以中锋为主，漫不经心地写过来，以柔性线条为主，而非以刚猛的线条为主。

唐·蒋善进临《真草千字文》（局部）

### 如何临虞世南？

有了这么多的资料，虞世南的形象就很立体了，你可以写楷书，也可以写行书，忠实临摹或者变形都可以，资料已经自己会说话了。临摹的时候以先墨迹后碑刻为宜。练习可以有很多种方式，可以以忠实的、变形的，或者穿插的方式临摹，也可以以一种意象去写另外一个帖，这就是意临的方式。意临有很多种，我们要研究一下什么叫意临，意临有多少种办法？

写的时候，可以从《汝南公主墓志铭》上手，也可以从《文赋》《兰亭序》等，上手以后，再试着去写《夫子庙堂碑》，把它写活。假想虞世南有一件真迹，这个真迹到底是什么样子的？

对于平淡的字，一定要注意，它不是一潭死水。任何事物都是相辅相成的，平淡深处必须具有活泼、灵气、苍老的后劲，否则平淡等同于乏味。比如写虞世南，它是露锋还是藏锋？它的姿态、速度、墨色、蓄墨量等如何？它的笔画以何种心态去写？通常我们写熟练时容易夸张过头，这时候就要用平淡的手法把它调回来。

中国书法的思想里，融通是必不可少的，是需要我们去培养的一种艺术感觉和能力。这几种字帖跨度很大，似乎根本没办法融和，其实在经过长时间训练之后才能打通。伟大的艺术家会把一些看上去不搭界的玩意联系起来，而且可能会莫名其妙地把它们联系起来。当然我们现在视野还限于书法，而真正的书法家会把字跟做人、天地、自然以及生活里的各种道理和意

境联系起来，然后形成一种感觉。所以古人看到担夫争道、划桨、蛇斗等会有所感悟，这就是通感。

写《文赋》要用半生偏熟一点的纸，带着些微毛涩感，抓住这种感觉去写。唐代的很多作品都是这样。《文赋》的字比较严谨、平正，笔画毛辣辣的，虚实相间。该圆的地方，该方的地方，该锋芒毕露的地方，该轻松的地方，该厚重的地方都需表现出来。笔墨的细节和变化一定要呈现，无论写什么字。就《文赋》而言，任何字之间的气质都是独特的。它看上去好像是统一的，但又有微妙的区别，这就是"神"。我们面对范本，哪怕是再平正的字，也要区分出它不同的气质和神韵。就像三个人都戴眼镜，但是他们的表情和气质各异。三个字要分别写出三种人的味道，不能始终一种表情，这是写所有工稳一路书法的秘诀，工稳之中必须带有一种写意的成分，否则就是匠体字。

苍老一点的怎么表现呢？《文赋》不像冯承素的《兰亭序》一样锋芒毕露，锋芒毕露有时候是令人很讨厌的。应避免过于粗糙，要笔笔温润。它也是秀中含苍，这点特别值得注意。中国的美学喜欢把完全对立的两个东西放在一起，比如秀润苍茫、丑媚等。

甚至可以照着它写出行书的感觉。照着楷书变行书，或照着行书变楷书，书写时可以参照《汝南公主墓志铭》，再把字字端正的章法变掉。

《汝南公主墓志铭》需写得冰清玉润，没有火气，在速度上面要注意，不要用枯笔，一丝不苟地每一笔送到。线条的中间都是有动作有起伏的，而非平铺直叙，互相之间穿插着练，围绕着这个中心去练，练一段时间，笔性和思维肯定也会活跃起来。

## 欧阳询——拒绝"纪念碑"式的书写

如何写欧体？我们举一反三。第一个是欧阳询，第二个是欧阳通。欧体也有墨迹和碑刻之分。欧和虞是两种完全对立的风格类型：张扬和收敛的、险峻和平淡的。它们是很矛盾的两种风格，代表着两种语言、两种技巧。

欧体的标准件不是《九成宫》，是《梦奠帖》。如果想学欧，《梦奠帖》的一笔一画都要非常清楚地印在你的脑子里，滚瓜烂熟，一切以《梦奠帖》作

为标准出发。

有人会说它是行书，我学楷书怎么办？一个人写的字，不管是写楷书、行书还是草书，都是通的。有了标准件以后，熟悉他的风格、尺度、笔墨，只不过写正一点，写慢一点就是楷书了。

所有纪念碑式的书法，都有一个致命的问题。唐碑都是打格子的，它不是日常书写。大家学了很多碑帖以后，一创作就张罗打格子，这都像学生习作。格子到底怎么用，这是另外一个问题，切记写唐楷要打破格子意识。

虞世南、欧阳询只有在写碑的时候，下人替他在石头上面打了格子，他才会就着格子写，他平时写字会这么写吗？所以书法还有多种的运用功能，这只是它的一个侧面。日常书法是怎样的呢？应该是像《梦奠帖》这样的。楷书应该怎么写得生动呢？应该像元代人以后或是像宋代人的那种楷书，才是真正的楷书，是在书斋里写的楷书，而不是为了写一个纪念碑。所以书法还分为书斋、纪念碑、大地书法，现在还有展览书法。随着功用的不同，写法也相应地改变。学他们的字，最后都要化出一种日常书写的格式，不要拘束在纪念碑上。

## 辨别版本

至于欧阳询的字哪个碑好，见仁见智，一般最有名的是《九成宫》，《九成宫》有瘦本和肥本，一般称宋拓本为肥本，我对肥本很怀疑。其他还有《虞恭公碑》《化度寺》等。我个人最喜欢《化度寺》。

每一个碑帖是怎么来的，属于什么拓本，这些知识大家都要了解。比如《化度寺》有多少个版本，哪个版本最好，不同的版本各有什么味道？关于《化度寺》的版本，通常我们说的是上海图书馆吴湖帆藏的"四欧堂"。当然还有敦煌的版本，以及清代留下来的版本。哪个版本好呢？

学欧体、颜体的时候大家有把不同的版本拿来研究一下吗？欧有几个面目？他还有几个像北碑那样刷过去的字。欧的风格就是北派的一种气息，虞世南则是南派的气息，这两种气息截然不同。如果你学他们两家，你就要找到两个地盘，找到两根拐杖。

唐·欧阳询《化度寺碑》（局部）

### 《更漏长》

我这里给大家举一个敦煌发现的民间写的欧体《更漏长》，这一看就是欧体，就是书写体，不管大家喜欢与否，这就是日常书写。它有打格子吗，它字的大小一样吗？它很张扬，笔画直来直去，没有一点点含蓄，这是它的毛病，但也正因为如此，反而有自己的意义和价值。大家想想民国书法家郑孝胥，他的字就是直来直去。直来直去自然有直来直去的优点，就像少林拳一样沉着刚猛。武术里面既有少林拳那种很刚劲的拳法，也有太极拳一类以柔克刚的路数。怀素的《小草千字文》好比打的太极拳。郑孝胥这种字打出去就是用力的，出手不容情，容情不出手，这自然也是一种很好的风格，他肯定受到新资料启发，有了感悟以后才敢放笔去写这一路。他把笔画里的细节，那种柔性和矫揉造作统统去掉。往往我们顾及琐碎的一面时，字就容易显得矫揉造作，一照顾细节时就会失去大气。

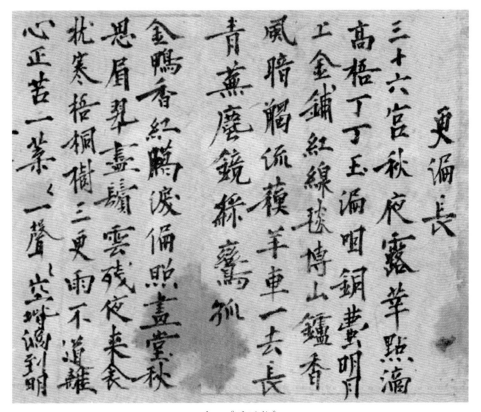

唐·《更漏长》

唐·《敦煌郡羌戎不杂德政序》（局部）

### 变形与创造

写欧很容易步入死局，学唐代人的书法往往会失去想象力，不会变形，这是学唐楷最麻烦的一个地方。大量学唐楷的人都是这个毛病。

所以我们有了一定基础以后就得变，把笔法、结构合理地改造，变得多姿多彩，变得活泼，慢慢发展自己的路子，找到自己的个性。这些例子只是一部分，大家也大可去发现，还有很多，只是大部分人都懒得去找，抱牢一本字帖就很安逸了。

比如这件《敦煌郡羌戎不杂德政序》，这些字造型太美了，何必都写得像《九成宫》那样呆呆板板的呢？一写就落入俗套，而这就是一个很好的启示。这些字结构特别结实，又很奔放、自由、有表现性。写唐楷学虞世南几乎不可能写大，否则吃力不讨好。然而学欧能写大字，怎么写呢？通常《九成宫》想写成大字基本上是不行的，但是大家参考一下这件作品，写大就好看。虽不过三、四页，对于内行、感觉好的人来说，足以创造出一个风格。古人看到三五行字就足以创造出一种风格来。谁真的把这三、四页用心去写，就能够写出你的一片天地，在写欧体的领域里你就鹤立鸡群了。

唐·欧阳通《道因法师碑》（局部）　　　唐·欧阳通《泉男生墓志》（局部）

## 欧阳通

欧阳通作品有两种，一种是《道因法师碑》，一种是《泉男生墓志》，两者各有千秋。一个字大一点，一个字小一点，但是写这些字容易写死掉，因为它雕刻痕迹太浓。从我个人来说更喜欢《泉男生墓志》。

## 嵯峨天皇

日本的嵯峨天皇是欧阳询体系的一个大总结，他把大欧、小欧以及其他相关风格全部总结出来，完美地保存了该体系的一些在中国失传了的写法。也就是说欧体这一体系有一路写法，唐代以后失传了，但日本保存下来了。日本人很规矩，学唐代人基本上都是按照唐代人的套路。

虚室重招寻忌三匝翼断金
英浮汉家酒雪丽花王琴
广陶稚香发为台晚吟
徐何瞻权秀谁肯访心
阴

日·嵯峨天皇《李峤杂咏残卷》（局部）

## 褚遂良——极具开放性

大家现在学褚比较多，楷书入门什么字帖比较好？无疑是《阴符经》。《阴符经》作为入门其实是一个很合适的字帖，第一它是墨迹，第二它介于楷、行之间，对楷书和行书都有一定的帮助，第三它用笔很丰富，它的技巧相对其他字帖更复杂些，经得起学。

褚到底有多少种风格，纵观他的一生到底是怎样的，他的前后有什么变化？《倪宽赞》《阴符经》到底是不是他的真迹？虽然目前尚无结论，但这些问题都有待研究，应该引起我们的注意。

《雁塔圣教序》是褚最典型的风格。在不同的风格流派当中，虞是属于中性的，欧是刚性的，褚是柔性的，如美女婵娟。在唐代，风格出现了分化，隋以前风格的分化不明显，唐以后风格的类型越来越明确。褚遂良前半生就是从隋代过来，他早期的作品受隋代的影响，然后再创造出这种很典型的风格。褚遂良与薛稷同属一种风格，薛更瘦一点。这种风格可以理解为女性化，在书法史上是前无古人的创造。在书法中能体现一种柔性的、女性的姿态，这是一个了不起的贡献，但是我们在学的时候应注意取舍。

唐·褚遂良《雁塔圣教序》（局部）

唐·褚遂良《伊阙佛龛碑》
（局部）

唐·褚遂良《孟法师碑》
（局部）

唐·褚遂良《枯树赋》
（局部）

学褚到底学什么字帖好？现在很多人学唐代都存在一个问题，比如学《雁塔圣教序》《阴符经》以后，写作品时把两者一掺，格子一折，用四尺对开写条幅、绝句、律诗等，写出来往往档次不行，像小学生习作。

另外一个问题，唐代这类字的风格是非常强的，我们学了以后可能一辈子都很难走出来。它的某一种用笔习惯，很可能是一种习气。凡是风格强的，大家越要注意，越要谨慎。越是风格强的，我们学到的往往不是普遍性的营养。

比如明清、民国就有一些风格特别强的书家，我很喜欢弘一法师的字，现在有些人跟风写他晚年那种脱去火气的字，这种字不能轻易学，我们没达到高僧的心态，就不能写那种字。真正值得我们学的是什么？是弘一法师中期变化阶段的字，那种穿越于碑帖之间特别有造型感的，结构安排特别美术化的值得我们去学习。至于晚期的那种典型风格请谨慎考虑。

### 《伊阙佛龛碑》

学褚遂良很难摆脱笔画纤细、弱、秀等问题。褚最有特征的风格是《雁塔圣教序》，但他真正有味道、带有古趣的，在古质和今妍之间偏向古质的，就是他早年的《伊阙佛龛碑》。结构宽博大度，类似《龙藏寺碑》《苏孝慈墓志》的那种感觉。

### 《孟法师碑》

褚遂良、虞世南、欧阳询这些人跨越隋唐两代，他们大部分生活的时代都在隋代。褚遂良的所有作品中，我最喜欢的还是《孟法师碑》，它介于今、古之间，既有新体的特征，又有古趣的特征，我们要从这种气质、气息的层面去把握。《孟法师碑》用笔的层次模糊，学了容易变通，往前到隋代，往旁边到欧，甚至到柳都可以。它会演变出很多风格，这是它的特色。

### 《飞鸟帖》和《枯树赋》

现在还有一个问题，就是褚遂良的行书面貌到底是怎样的？褚的体系后来有哪些人传承？欧、虞用笔比较质朴，越质朴的用笔越是直来直去，不要那么多花哨的动作。

褚现在留下来的《飞鸟帖》和《枯树赋》，后者相对真实一点，前者真伪存疑，但也是一个不错的范本。《枯树赋》，后人把它归到褚的名下。这件行书的手法不就是典型的米芾风格吗？但他是不是米芾的呢？

北宋·米芾《褚遂良摹兰亭序跋赞》

北宋·米芾《向太后挽词》

### 《向太后挽词》

　　米芾真正登峰造极的是《向太后挽词》。现在很多人一写米芾，就去写尺牍。还有很多人放弃写《蜀素帖》，然而《蜀素帖》才真见功夫。那些尺牍都是一些花哨的动作，虽然尺牍也很有价值，但是现在太热门了。米芾的面貌很多，他真正学的有哪些呢？他肯定学过褚遂良、沈传师等。他在褚

的流派里，可以和褚打通。《向太后挽词》大家一定要好好研究，它技巧丝丝入扣，笔尖用得太精妙了。米芾一生最得意的字是这种小楷，不轻易写与人。现在米芾传世有四五种题跋小楷，而最精彩的是这件。其中包含的技巧和精细度是很高妙的。

同样学米芾大家先学什么？比如《褚遂良摹兰亭序跋赞》就很接近，但是

尚不如《向太后挽词》。大家一定要多比较不同的字帖，自己的眼光就慢慢提升了。它的形态，既接得上褚，又接得上米，介乎两者之间。这就是对褚遂良一脉的一个补充。据此，我们可以把褚和米打通。但是要怎么打通呢？

这是米芾的大行楷书，他用笔的轨迹完全脱胎于褚，包括用笔的姿态和走势、松紧的关系等。但是米芾不止学褚遂良一家，还有颜真卿、柳公权等，所以会带有很多人的气质，这就是融合。

光学一个书法家的尺牍是远远不够的。学米芾要尽量去图书馆看故宫的三十本《米芾全集》。熟悉了墨迹，再看他的碑刻、刻帖，有时候这些恰恰是被忽略的重要信息。米芾临颜真卿的作品就带有很多褚遂良、柳公权等人的感觉。学唐代诸家可以练框架，骨架才立得住。

### 唐太宗

米芾是褚遂良系统的一个很重要的书家。除此之外，还有一些其他书家。比如唐太宗，我特别感兴趣。其实唐代有几个皇帝的字应该引起我们的注意，这有时候是一条别人熟视无睹的路径。

唐太宗李世民最负盛名，他有《温泉铭》《晋祠铭》等。往后是唐高宗李治，最后是唐玄宗，他有《鹡鸰颂》。这三个皇帝代表了唐代风格流变的一个过程，帝王有时候会引导某一种趣味。中国历代帝王是怎么引导书法趣

唐·李世民《温泉铭》（局部）

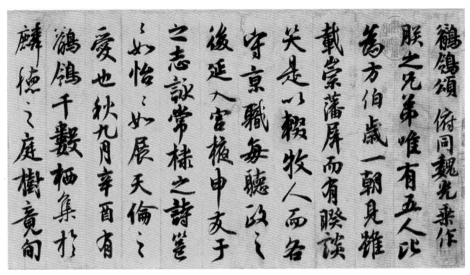

唐·李隆基《鹡鸰颂》（局部）

味的？这个问题值得深入研究。

唐太宗的《温泉铭》在唐代是独树一帜的。其他人的字都比较安静，带着文人气。而唐太宗的字是帝王气，胆魄过人。他的字敢于变形，跌宕起伏。"龙跳天门，虎卧凤阙"这个词用在唐太宗身上恰如其分。

我们的字都偏安静，该怎么展现活力？首先字形要做一种龙虎之态，同时要能静如处子，动如脱兔，敢于变形、张扬，敢于以势去写。唐太宗的字就是这样，把字形拉长，用笔、结构无奇不有。他学过王羲之，但气质上一看就是他自己的。字里行间的权奇飞动实常人所无有，只有嵯峨天皇能接近。

唐代肯定有一股书风，字字作飞扬的态势。古人常把书法比作龙蛇、飞鸟，这种自然的意象存在于书法之中。我们总以为这样写就过分了，不敢写，当然处理不好也容易写野。唐太宗这类字可以给我们一个启示。

南京的高二适有批点唐高宗的字。高二适的字受明代宋克的影响，但他最主要的精神气质来源于唐高宗。这给我们一个启示，现代的大家，比如沙孟海先生等，他们走的都不是寻常的路。

高二适早年学的是他的老师章士钊，到五十多岁还是写得稀松平常，但是之后为何忽然让人刮目相看了？可能他发现唐高宗书法的某一种精神正好与他自己相契合，再加上自身强硬的书生意气，就找到了新的天地。同样的，通过修炼我们能不能也找到自己的天地呢？

高二适《读书养气》五言联

虽然高二适的字谈不上跟褚遂良有多么严密的关系，但是我多少觉得它暗合于褚的某一种态势，只是更张扬罢了。褚的系统从气质上来说是柔性的，但不是纯柔。它的这种柔性巧妙地运用了腕，才能产生这种柔美和巧妙的映带关系，以及走势之间辩证起伏的关系。褚遂良的字有一种写法似乎还接近于冯承素的《兰亭序》摹本。

## 徐浩——唐法的本来面目

中盛唐书法有两个至关重要的代表人物，徐浩和李邕。褚遂良、虞世南、颜真卿、柳公权等个人风格特别明显，但是这两个人的风格相对寻常，尤其是徐浩。所谓寻常就是在唐代的风格类型之中他不是最强烈的，包括李邕，他跟徐浩在总体风格上是一路的。

### 《朱巨川告身》和《鹡鸰颂》

这种风格是什么呢？我们先看徐浩的《朱巨川告身》，这就是最典型的唐风。什么是唐代的风格？除了风格分明的大师级人物之外，这就是当时人最喜欢、最普遍的一种趣味，写得肥美茂盛。

唐代以肥为美，比如唐玄宗的《鹡鸰颂》，他的每个字都有杨贵妃的影子。所以一个时代的审美、风气跟字或多或少有内在的关系。《鹡鸰颂》看上去很正，但是用笔老到，大气，灵活，是很难写的。他每个字都经得起放大。我很喜欢这件作品，但是我写不出来。当然，唐代的字都难写。也可以说，如果想寻找典型的唐法，这件字帖就是最典型的。如果看过更多的唐代普通人写的字，尤其是盛唐到晚唐这段时期，基本上就是这样一个面貌，比如敦煌的抄经、遗书等。这种肥美、端庄的风格，就是平正书法的极致，想做到平正而雍容大度是很难的，就像做人一样。当然有的人不以落落大方为美，宁愿故作怪状。或者我们写字要变形，变得过度就容易不大方。

大方这个词，大家慢慢去体会，做到不容易。

### 《不空和尚碑》

这是徐浩的《不空和尚碑》，从《朱巨川告身》我们可以推导出《不空

唐·徐浩《朱巨川告身》（局部）

南方儒兵曹参军庄若

讷等气质端和艺理优

畅耳阶秀茂俱列士林

或见义为勇或登高能

赋擢君品侔咸副才名

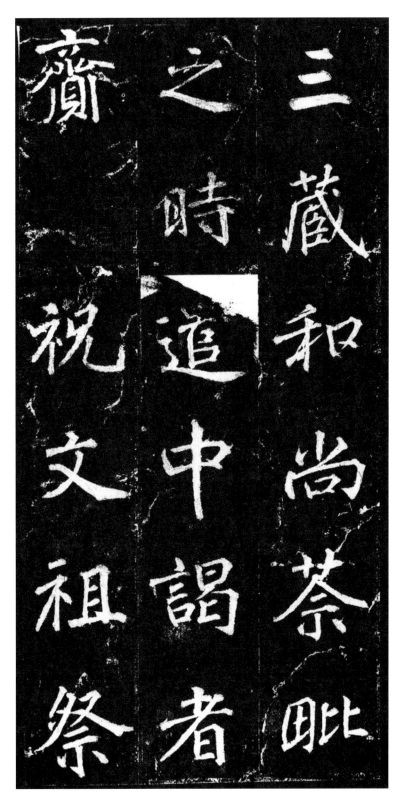

唐·徐浩《不空和尚碑》（局部）

唐·李邕《出师表》（局部）

唐·李邕《端州石室记》（局部）

和尚碑》的写法。《不空和尚碑》经过刊刻后，流失了太多的魅力，所以这也是导致徐浩受人轻视的一个原因。

我们插上想象的翅膀，把《朱巨川告身》的神采注入《不空和尚》的躯壳，这可能才是徐浩的本来面目。给它的躯壳穿上衣服，披上皮毛，输上真实的血液，这就是写碑的一个方法，通过墨迹的感应以后，再把信息加入到碑中。我们要把细微的轨迹展现出来，而不是掩盖，这样才会学得更加立体。而且楷书里面往往带有行书的笔意，唐代真正的楷书本该如此。

## 李邕——宽博大度

接下来谈谈李邕。李邕传世最有名的是《岳麓寺碑》和《李思训碑》，一肥一瘦。李邕是唐代普及行书入碑的人物，其书法主要特征是宽博，比徐浩更宽博。董其昌评曰："右军如龙，北海如象。"把他跟王羲之相并而论，可见其地位和影响力。

### 《出师表》

《出师表》不一定是李邕的，这种气息可能是明代人的，但是很值得一学。通过这件字帖可以看出，赵孟頫的楷书就是学李邕的。怎么把字写得宽博、大度，同时又精到，且态势丰富？我们千万注意不能把字写缩，尤其是唐楷，如果顺着唐楷

的势，我们会越写越拘谨，一定要努力写出宽博的感觉来。

## 《端州石室记》

李邕还有《端州石室记》，令人爱不释手。它的残破产生了一种神秘美，给予我们想象的空间。它有点像魏碑，写大字的时候可供参照。它的每个字看上去很平正，但其实生龙活虎。我们可以把它和《朱巨川告身》放在一起学习。

中国古代的字讲究一种庙堂之气，为什么清代宰相写的字端庄雍容，这就是因为庙堂气。当代书法缺少庙堂气，更多接近于一种野逸之气、山林之气。贵气和庙堂气之类在中国古代备受推崇。而真正的庙堂气的根基需立在唐人身上。

《端州石室记》是很有意思的字帖，它的模糊性为我们留下了想象的空间。不确定的东西反而更精微。模糊的笔画加上我们自己的理解就比确定的更有趣味。这就引申出一个问题，临帖到底临几分像好呢？有人说三分像，有人说七分像，有人说十分像。如果是对着古人的真迹，一般来说是越像越好，因为它本身是很明确的。如果是模糊的碑刻，除非勾描出来，最多也只能写个六七分像，这当中自然有自己发挥的余地。

## 如何由小入大

当然徐浩、李邕、颜真卿他们是有关系的。颜真卿早年写的《多宝塔碑》《郭虚己墓志》等也是当时普遍的风气。自从到了中晚唐以后，字明显写大了，碑也刻大了，这是一大变化。

中国的书法从小字慢慢到大字是一个了不起的过程，也是随着各方面因素的成熟而产生的，比如物质材料方面的毛笔、纸张等。从小字到大字是很困难的，经常写小字的人写不了大字，学褚、虞的字转变到写大字几乎不可能，它就是小字系统的一种方法，包括学王羲之，除非变形能力特别好。书法从小字到大字是一个缓慢变化的过程。小字和大字是各自相对独立的系统。

大字是什么时候开始的呢？就是从颜真卿、柳公权、李邕这些人开始的，他们慢慢创造了写大字的方法。

<p align="center">唐·颜真卿《八关斋会报德记》（局部）　　　　唐·颜真卿《颜勤礼碑》（局部）</p>

## 颜真卿——书写的三种状态

### 《八关斋会报德记》

颜真卿的字普遍比较大，比如他的《八关斋会报德记》。《八关斋会报德记》气很足，他在庙堂之气里又加了古拙，跟徐浩、李邕的新媚不一样。《八关斋会报德记》越到字的下方越是沉着开阔。字的重心下移是笨拙的一种表现，颜的魅力就在于此。

### 《颜勤礼碑》

《颜勤礼碑》是眼下学颜体的大热门，它的笔画脱节，横、竖不真实，学了以后写字难有骨骼，但是它的态势是好的。《颜勤礼碑》是晚清民国才出土的，

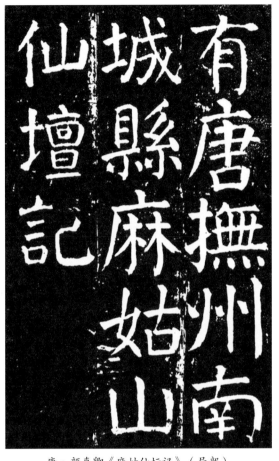

唐·颜真卿《麻姑仙坛记》（局部）

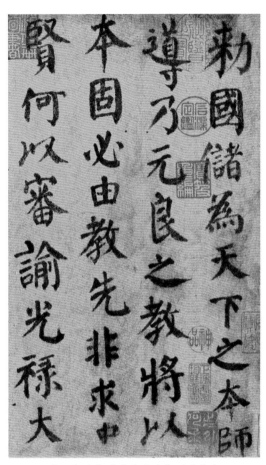

唐·颜真卿《自书告身》（局部）

真伪上还须多留点心。

## 《麻姑仙坛记》

我们研究书法史时试着思考下，颜真卿在唐代写了多少字，唐宋人对他是怎么接受、认识的，到了宋代还留下他的哪些字帖，明代最流行的是他的什么字帖，王铎、傅山曾经学过他的什么字帖？这就关系到一个书法家的传播史和接受史，这是很重要也是很有意思的。

颜真卿一直以来都是中国书法史上的大热门，他留下来的书迹也是极多的。明代最流行的可能是《多宝塔碑》或是《麻姑仙坛记》。《麻姑仙坛记》有大字和小字两种，先找到宋拓本，还要看历代的金石笔记和专门的金石学题跋的著作，才会弄清楚来龙去脉。

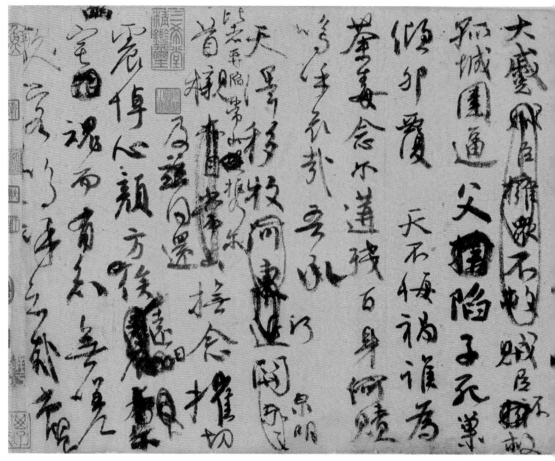

唐·颜真卿《祭侄文稿》

### 《自书告身》

学颜真卿的楷书一定要对照一下《自书告身》和其他墨迹之间的关系。《自书告身》是宋代人勾摹出来的，不是真迹。《自书告身》跟他其他的楷书有什么不一样？我们会发现他的每一个字都是不正的，都是姿态万千的，这就是当时人的正常书写。这个问题需引起重视，在认识古代书法家的时候，尤其是唐代书法家，我们错误地以为他们平时也保持了纪念碑的书写状态，而纪念碑是在特定的场合下使用的，比如西安碑林留下来的，它是书法的一个类型，但从某一方面来说它不是真正的书法，它是为了某一种纪念的功能而设计的，就像现在的广告牌、黑板报和美术字一样。

颜真卿的《自书告身》跟《朱巨川告身》一样，这才是日常书写的状态，才是书法。反之，学《多宝塔碑》《颜勤礼碑》，怎么把碑上的字变成

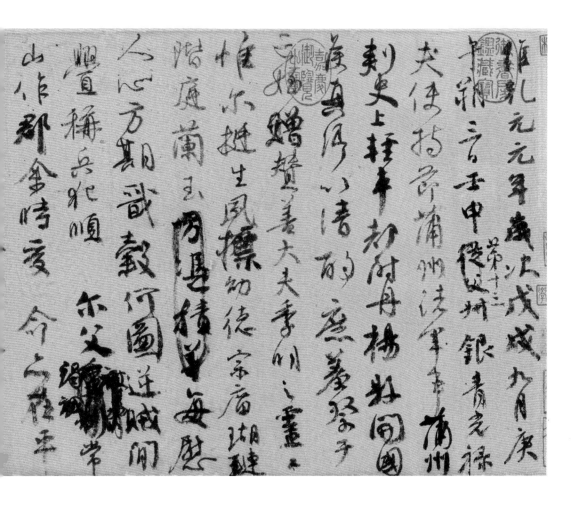

日常的书写，这是我们面临的一个问题。当然，人的日常又分为几种不同的状态，认真的状态，放松的状态和极度随意的状态。

### 书写的三种状态

《自书告身》的书写是比较严肃庄重的状态。另外一种，比如给他的朋友蔡明远写信，或是《湖州帖》和《刘中使帖》就处在放松的状态。还有《祭侄文稿》是在极度悲痛的情况下写就的，这种非正常状态是一种草稿状态。

实际上历代的书法家写字都有三种以上的状态，有时候甚至更多，这也是我们认识古代书法家的一个视角。由此我们就要认清颜真卿的《祭侄文稿》《争座位》是在某一种极端的状态下的草稿。大家思考一下，假设颜真卿准备写一个立轴作品（当然那时候还没有立轴），他会怎么写呢？明代王

铎、董其昌等，他们就有各种各样的写法。王铎有一个很规整的馆阁体楷书是写给皇帝的，完全跟他平时不一样，这就很有意思。现在有些人写作品用颜真卿的草稿体，这里也存在一个问题，这种草稿的字是否适合一般正规的作品？何绍基有大量的草稿写得很精彩，但是他从来不拿草稿示人。

一个书法家的书写分率意和作意。这是任何一个书法家必须具备的两种素质。很多人写字都作意太浓，太认真，但有些人又率意过度。像米芾这些大书法家，我们既能找到他们很作意的字，也能找到他们很率意的字。

赵孟頫是作意的代表，日书万字犹能端正如初。率意的代表是董其昌，他曾经写一通《千字文》，兴之所至，断断续续用了几年的时间才完成，这恰恰是他的特色，正如作意是赵孟頫的特色。一个书法家可以作意多一点，也可以率意多一点，但是必须两者都掌握。两种不同的书写状态是两个很重要的书法技巧，这关系到两种心态。我们用这样的眼光去看颜真卿，他就立体了。

颜真卿的字慢慢写大，富有趣味，再加上他是忠臣义士，下笔就有堂堂正正的感染力，所以他能在历代赢得一个好名声。且他确实有创造性，所以在中国书法史上他一直有着除"二王"之外的最高的地位。

这里要推荐日本的空海，他的书法有一股唐风。他的《风信帖》给我们提供了另外一种类型的可能，它不是草稿，胜似草稿，不像《祭侄文稿》那么潦草。

岔开说一下，我们要注意，颜真卿最典型的行书风格应该是《蔡明远帖》《裴将军》这一类，而不是《祭侄文稿》。《祭侄文稿》《争座位帖》很多人喜欢放大写，写得圆头圆脑。而《蔡明远帖》这种典型的风格跟他的楷书就比较接近。反之，我们把它写成楷书，就找到另一个法门，这也是对颜体的一种创造性的书写。《湖州帖》也很好，但是一看就是米芾的笔调，还是不如《蔡明远帖》大度。

回到空海的话题，《风信帖》杂糅了行、草书，用笔圆厚、滋润、松活，结构也宽博。他的草书充分表现他的直接和率意，这种率意反映了一种放松的状态，作意则是严肃、矜持、认真的状态。正如毛主席所说的"团结、紧张、严肃、活泼"，我们写字也应几种表情轮换着来。字是有表情的，心态变了，字的表情也就变了。

这里举个沈尹默和马一浮的例子。他们晚年眼睛都看不清，但是这时候

日·空海《风信帖》（局部）

唐·颜真卿《蔡明远帖》（局部）

写的字都比平时的好。这些人到了某个年纪，甚至衰朽之时写的字往往是最好的。比如弘一法师绝笔书"悲欣交集"这几个字冠绝平生。启功晚年拿不动毛笔就索性用钢笔写，但字的味道好得不得了。启功写字太认真了，但是在他晚年精力衰退的时候字的境界反而升华了。

所以不一定认真就能写好字，更要放松和游戏，通过炼心来达成这样一种状态。佛教里说"心无挂碍"，无挂碍的时候我们就能写出好字，当我们拼命想写一张好字的时候肯定适得其反，除非抗压能力特别好。当然，写到忘我的程度时，肯定能写出好字来，忘记了得失，忘记了一切功利，也就无挂碍了。正因为这样，字里行间就会出现很多莫名其妙的变化，是一种理性无法达到的美。当内行人写出外行人的字的时候，那个字是最好的。

赵云子画笔晓到而意已具託
松椎陋以戏俳东者此柳下惠之
不恭东方曼倩之玩世滑稽之
雄乎蜀人谓之狂云野曰风云乎

庚辰四月望　松禅翁同龢

清·翁同龢《苏轼论画》

### 名家怎样学颜体

清代学颜学得好的有翁同龢，他的用笔有破破碎碎的、不规整的老辣感。他的字很稳重，骨骼坚实，又很放松、活泼，越到晚期越有黏黏糊糊、抖抖索索的味道。他中年的字太漂亮光洁，作意太浓。为什么他晚年的字好？这就是回归了天真，笔触在纸上的变化更多了，笔笔不同，尤其是写大字最关键的就是气势以及呈现出来丰富的笔墨信息。大字通过用墨以后须产生一种三维的立体感。这种立体感也可以理解为有厚度、有灵魂的块面感。所谓厚不是写得粗就是厚，有人写得粗，却显得笨，但是怎么做到粗又不笨，这是一个难题。

另外一个是反其道而行之的伊秉绶，他用隶书的方法写颜体，线条非常纯洁。他是结构魔术师，像元代的

清·伊秉绶《蔷薇花诗轴》

柯九思、倪瓒，明代的八大山人，清代的金农、伊秉绶，民国的弘一法师等，他们的结构处理、变形能力非常了得。他们很多都是画画的，对于造型格外敏锐，我们仅限于写字就缺少这种造型能力，这是需要注意的。

伊秉绶最出名的是隶书，但是他学颜颇有心得，把颜体的框架借鉴过来，线条有时候写得很细，用笔特别单纯，还有些小字抖抖索索的，但是也很有味道。如果看真迹的话，那种圆厚、单纯、没有一点火气的感觉会更直观、更强烈，这也是对颜体的一种创造。

清代写碑有一批好手，但是在帖学这路，写得好的基本不多，刘墉算是一个比较厉害的，他学谁呢？主要是董其昌、苏东坡、颜真卿这三家。我们看他也有"二王"的洒脱随性，这种气质，不像伊秉绶宁静、结实，反而示人以慵懒，毫不做作，但又矜持可敬。我每次看他的字都能想象有一个胖乎

乎的人整天坐着晒太阳。

字是有精神气质的。当然刘墉的技巧也非常好，他楷书的变化很丰富，很活。他们都是理解透了的，看上去简单，实际上都不简单。他的这种自由之中又隐含庙堂气，是明代以前的人没有的，清代的高手才能办到。

宋初除了蔡襄之外，这一派另外要注意的，就是宋初的李建中和林逋。李建中的《土母帖》要特别留心。林逋留下来的几个帖也很有意思，他写得很瘦，李建中写得很肥。他们之上还有一个杨凝式，他的每一个帖都值得我们好好学，他的精神境界之高，宋以后也没人写得出来。

## 柳公权——被"遗弃"的巨轮

接下来我们谈谈柳公权。如果现在有人问我，目前对唐代谁的书法最有感觉，那就是柳公权。

柳公权这块地经过一千多年的荒废，没什么人去耕耘，但我认为这其中的新意大有可为。他最有名的是《玄秘塔碑》《神策军碑》。初学唐楷，除了《阴符经》，柳体也是一个不错的选择，因为它的这两个碑帖刻得很好，而且它笔画硬朗，骨骼之强健，在唐代无出其右。

我们学书法，无非是学字体的骨、肉、皮、血、脉，最后再到精神。学颜体的人往往容易肥软，学欧体的如果结构失准就差之千里，初学虞世南根本领悟不了它的味道。所以从柳开始是一个不错的选择，但是柳体创作是很难发挥的，而柳公权也比较遗憾，不像欧阳询、颜真卿留下这么多作品。他留下的《蒙诏帖》尚且存疑。

### 《圭峰禅师碑》

中国的大字法门实际上是从颜、柳开始开拓的。裴休的《圭峰禅师碑》就是学柳体的小字，似乎还带有欧的味道。唐代有大量的字是杂交的，有欧、柳结合，有柳、颜结合，有褚、欧结合。比如日本嵯峨天皇既学欧又学颜，这个现象我们要注意。唐代的字风格面貌很多，几个门派之间可以互相串门。

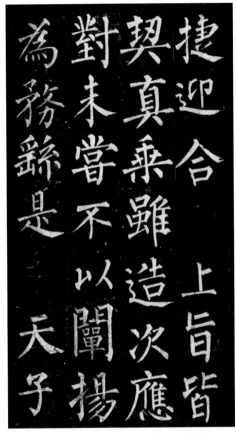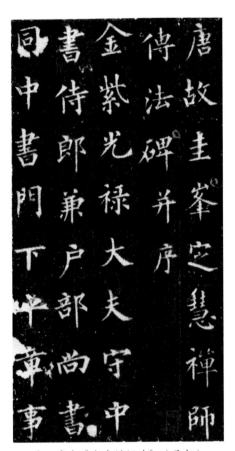

唐·柳公权《玄秘塔碑》（局部）　　　　唐·裴休《圭峰禅师碑》（局部）

### 日常书写的楷书墨迹

我们看字一般透过它的外形去抓精神特点。柳体的精神就是骨骼耸立，字形修长，写的时候要抓住这个特点，不必拘泥于《玄秘塔碑》。在《淳化阁帖》《大观帖》里仍然保留着柳的行草书，虽然数量有限，但基于这些字帖，再加上《蒙诏帖》，再加上他的楷书，我们马上就能建构出柳体的楷、行、草的系统。

柳体有一种奇趣，除了骨骼耸立、结实、修长以外，还有一种很奇的精神魅力。他字的大小、穿插、错落等特点是一切好书法的共同特点，尤其是行草，必须大小错落，绝对不能统一，必须有走势、俯仰、节奏、墨色等。

柳公权现存有楷书墨迹一件，在看它之前我们先看柳公权《十六日帖》，这就是他的日常书写。再看这件楷书墨迹，这是一段《送梨帖》题跋，可以说如果参透这四行，也就参透了柳法，从中可以想象柳体的真实书

唐·柳公权《十六日帖》（局部）　　　　唐·柳公权《送梨帖》跋

写。《玄秘塔碑》是放在外面的屏风，而真正的柳公权躲在后面，就像这四行字。我们再把它跟徐浩等人的字联系起来，就能获得启发。

### 《蒙诏帖》

把《蒙诏帖》跟王羲之比就能发现差别。它受唐楷影响以后提按多了，字的楷法多了。唐人擅用长线条，所以它仍给人一笔到底的感觉。下面再重点分析一下这六行字的起伏。

中国书法主要有手卷和立轴这两种形式，宋以前的书法基本上都是手卷，尺牍便是手卷的一种类型，三五行的尺牍容易写，但长手卷就相对难办些。如何营造出一种波澜起伏的交响乐的感觉，这关乎中国书法手卷的精神。我们可以参看宋代黄庭坚、米芾的手卷，会更加磅礴汹涌。当然唐代亦有之，但从某一面来说，还只是限于形式，没有太艺术性的表现。而《蒙诏

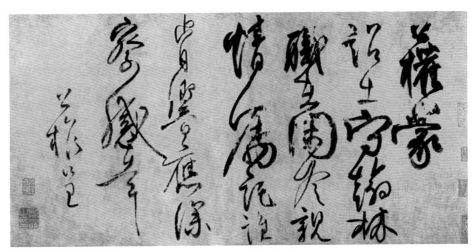

唐·柳公权《蒙诏帖》

帖》已经具有手卷的意识，顺着感情的起伏，展开一连串波澜壮阔的笔墨变化。就像音乐的重音和轻音，始终在交杂穿插地鸣奏，这是写手卷最需要的技巧。

到了宋代，黄庭坚用安安静静的行书写手卷，其实也是暗流汹涌的，他给苏东坡的题跋不得了。另外还可观察辽宁博物馆藏陆游的《自书诗卷》，还有就是南宋赵孟坚的手卷，他们都写得高低起伏。至于写成单字排列的形式，一直到清代人才这么写的。

### 打通篆隶楷行草

柳公权是楷、行、草皆通的，而当今很多写楷书或篆隶而不通行草的作品都显得呆板无味。清代以来篆隶写得好的，无一不是行草高手。就像刻印，不练书法肯定是刻不好的。吴昌硕、邓石如、赵之谦等人都是行草大家。行草高手写篆隶，篆隶就会有一种很隐秘的行草节奏，这是没有练过行草书的人根本体会不到的。赵孟頫的几个引首小篆，实际上就是行草书的用笔，通达、见笔、自然，这才是它的根本。

当然唐人一般比较通楷、行、草，一直到明代，篆隶少有人写，但是大部分书法家写字都有一个配套，我们对书法家的配套应特别注意，比如颜真卿、柳公权、赵孟頫、董其昌，他们有小、中、大楷，而且写法都有微妙的区别，还有行楷、行书、行草、草书、小草、狂草，这一序列清清楚楚地排

北宋·蔡京《鹡鸰颂》跋

列开来。如果想做一个职业的书法家，该序列必须配套完备，再加上篆隶，一以贯之。真正厉害的人三四十岁的时候就已立好意，这就是道，一以贯之的"一"。我们要找到属于自己的一个系统和气息，对气息上面没有觉悟的人是学不好书法的。气息就关系到我们的选择，虽然可能不完全是自己的，但是我们加以创造性的利用，学习古代的这些字帖，去寻找，去发现。

## 蔡京和蔡卞

　　我之所以特别重视柳公权，是因为我发现他身后有许多人，尤其是宋代有很多学柳体学得特别好的。黄庭坚跟柳就有千丝万缕的关系，还有蔡京、蔡卞、秦桧等，他们虽然是大奸臣，但是他们的书法成就不容抹杀，尤其是蔡京，《大观帖》每个帖前面的小楷是他写的，如果我们有心把这些小字集起来，就是一本绝佳的小楷字帖。

　　唐玄宗的《鹡鸰颂》末尾是蔡京和蔡卞的题跋，风格属于柳公权这一

路。蔡京有一个很值得琢磨的特点，用笔沉着，线条微抖。这两行字骨骼清奇，从容倜傥，特别耐看。我特别佩服很从容的用笔。米芾有一路字是像蔡京的，实际上也就是像柳体的。柳体真正的好不是一下子就能认识到的，我在读董其昌书论的时候，看见董说他晚年才知道柳的好。这说明柳体有一种独特的很吸引人的气质。

### 赵秉文

宋以后有一批北方的人喜欢颜、柳，尤其在赵构、赵孟頫的影响下，慢慢把肥气去掉。赵秉文的《赤壁图卷题诗》写得很精彩。他的书法就是以柳为基石，这对唐代的书法是一个非常好的补充。我们完全可以借助对柳的理解，把他的字稍微改造一下，仍旧是柳的风貌，就是唐法。

北方人的字有一股豪气，跟南方的文气形成对比。我们两者都要欣赏。比如赵孟頫是文气，但是文气有时候就容易弱，而文气的极致就是虞世南的

元·耶律楚材《送刘满诗卷》（局部）

气息。赵秉文这种字是帖学中比较豪气的，民国基本上就是以展现豪气为主。这种豪气实际上某一方面和晋人的某一种精神是一体的。晋人的韵和风度，其实就是一种张扬的精神，唐、宋以后文人把晋韵削弱了，当然弱也有弱的味道，董其昌一方面就是很弱，但一方面在弱当中又有潜动的气息流转。而真正的豪气就是晋代人爽爽的风气。

### 耶律楚材

再一个是元代的丞相耶律楚材，他的字一片柳法，写柳公权的大字写到这个程度很了不得。他的用笔很硬朗，但是这种硬朗在这样的组合下面显得很巧妙，不碍眼，又有很平实很自由的感觉，其实他就是用行草书的办法写楷书。

之前说唐太宗每一个字都有飞扬跋扈的感觉，耶律楚材的字也有这种感觉，看上去安静，但又有一种按捺不住的要飞起来的感觉，楷书要达到这种味道，虽然波澜不惊的也有人写得好，但是很少。他的这种组合就有形式构成的味道，这对楷书来讲是很难的，过分则容易显得做作。当代很多人的隶书有这种形式构成的意味。再看伊秉绶的字，如果看真迹的话，他的线条从从容容地过去，且稳健而润泽。我们学了唐楷就会在头尾加很多累赘的动作，唐代的书法有时就是头尾修饰过分了，把这些花招去掉反而会更好。这对我们写大字楷书就很有参考价值。

### 王铎

王铎的小楷、大楷我是特别喜欢的，倒不是特别喜欢他那种绕来绕去的

立轴。他有几个题跋小楷写得尤其好，真得魏晋风度。他的小楷学魏晋，中楷学柳，大楷学颜，颜柳参差互见，还有他某一类馆阁体的字是学欧的，但不轻易看到，这些大家个个狡兔三窟。比如这件《王维诗卷》，后面有很多题跋，王铎对这件作品很得意。可能一般人不觉得它好，但是它把柳公权的骨骼全取过来了，又写得自由。楷书进入规矩容易，打破规矩难。元以后楷书

明·王铎《王维诗卷》（局部）

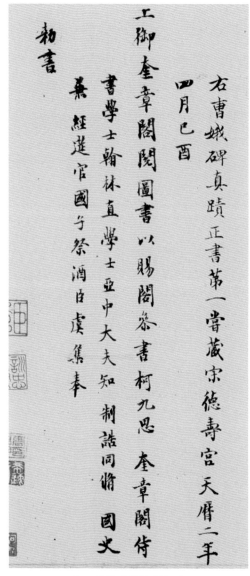

元·虞集《曹娥碑》跋

写得好的，基本上都打破了纪念碑式的排列。我们学楷书的难度就是如何把它从纪念碑变成日常案头文人的书写，这是我们学唐楷要过的最重要的一道关。

### 虞集

虞集的字未必真的学了柳公权，但我非常喜欢。元代的几个书法家我都比较喜欢，比如柯九思、杨维桢等。赵孟頫纵然也很好，但太甜腻。虞集的字散落在很多题跋后面，还要特意寻找，这是《曹娥碑》后面的题跋。有法度之外的一种发挥，格调高超。

当然他也有写得很正规的柳体，去年上海博物馆就展览过一张。他主要以很小的行数不多的题跋见长。他的字是欧、柳的面貌，但风神是通向王羲之的。

《曹娥碑》的后面有不少他的题跋，部分可能是他儿子代笔的，只有前面几行是真的。他的这几行字会经常从我脑中跳出来，而且从中似乎还能感觉到《韭花帖》的某一些气质。《韭花帖》这样的神品，在历史上注定是昙花一现的，此外就屈指可数的几张作品尚能传达出这股风神。大概王羲之的《平安三帖》以及林逋的某一种气息也能接近。所以我们对书法史的图像要形成这样一种独到的理解，对错另说，但是我们要大胆归纳出自己的见解，这样我们就会有方向，而这

种方向是我们自己琢磨出来的，是别人的指点代替不了的。

### 揭傒斯、欧阳修

揭傒斯是少数民族，《文赋》后面有他的题跋。他的字也是一片唐法，实际上元代的这批书家，基本上都会入唐代的一个门派，再扩张或进行融合。学唐代人的字，我建议大家多关注欧阳修，他是大文豪，在宋代来说是二流书法家，但他对宋代的书法史影响很大。他的《集古录》、书论以及他

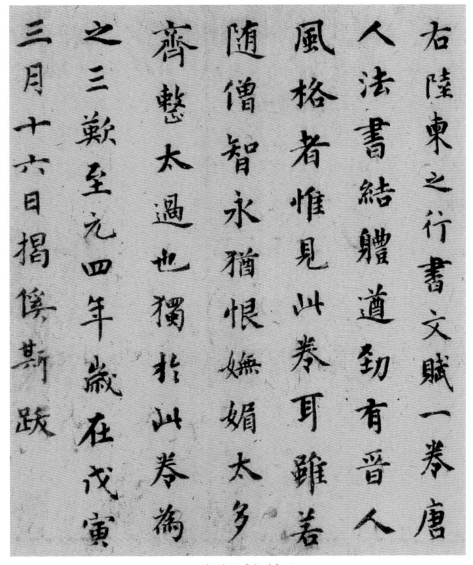

元·揭傒斯《文赋》跋

跟蔡襄的关系，都值得我们去研究。他的字可能写得太过平正，但他极得唐人的笔法。

### 成亲王和溥心畬

清代以来，学柳体的有成亲王和溥心畬。成亲王的字写得很规矩，他把柳公权和赵孟頫进行嫁接。溥心畬写了很多柳体的字，但我个人觉得他的字更像《圭峰禅师碑》，他的巅峰代表作是《金刚经》。陈巨来的回忆录里也曾提及佩服他的柳体。现如今，柳体这个系统基本上被时人抛弃了，但我认为这条道是可以重新开拓的。

# 第九讲　两宋元明诸家

## 苏东坡——从楷书入手

　　学一个书法家，一定要先学他正的字，再学行书、草书。一个人正的字可窥他的走向，捋清他的根基。对于唐以后的大书法家我们先从楷书入手去看他的轨迹，门道就会摸得准。

　　比如学苏东坡，大伙一上来就学《寒食帖》，《寒食帖》何等高超，是苏东坡一辈子的功夫在那几分钟的偶然绽放，有的人学他的尺牍，当然也好。但苏东坡最好的是他的楷书，他一切的手段都是从楷书中生发出来的，比如《前后赤壁赋》、大字刻本《丰乐亭记》《荔枝赋》等，这些才是值得大家好好琢磨的，看他是怎么和唐人接轨的。

　　苏东坡通过学习徐浩、李邕、颜真卿等，加以他独特的执笔法，创造出自己独特的风格。凡是放弃了他的楷书，去

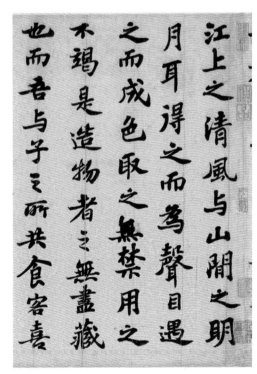

北宋·苏轼《前赤壁赋》（局部）

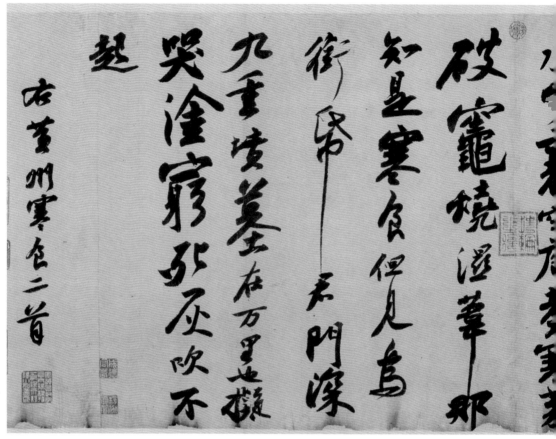

北宋·苏轼《寒食帖》

写行书、草书，就丧失了他最可贵的宽博气度。苏东坡的字雍容大度、恬淡
自足，现在大部分专门学苏的人都写得小气，原因就在于不懂他的楷书。

我们现在看古人的作品，有的人留下来的多一点，有的人留下来的少一
点，这跟运气不无关系。有的人是热门，有的人变成了冷门。但是他们代表
了各种风格类型，只要是中国人一开始学书法，你就不得不先接受某种风格
类型。

宋以后的书家同样也是出入这些门。苏东坡先进徐浩的门，但是在宋
代，普遍认为徐浩不入流，之后又进了李邕的门，李邕在宋代的名头更好听
一点，不是说字就比徐浩好，徐浩在中晚唐风头一时无两，但是徐浩再后来
演进的上限不高。所以有人觉得苏东坡以学徐浩为耻。或云东坡就是学徐浩
的，苏东坡的儿子加以否认。这一现象可以做论文研究一下。当然，苏东坡

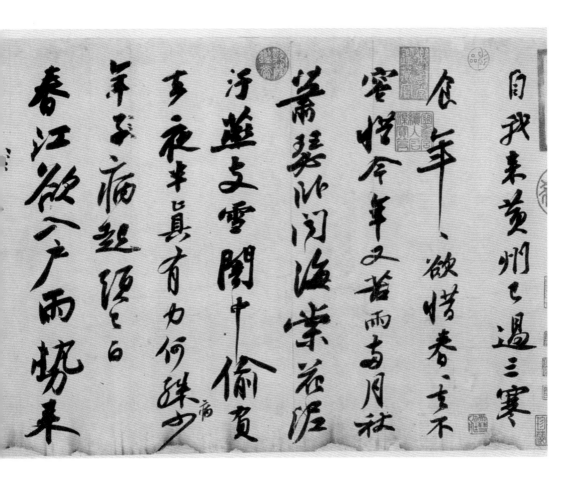

的眼里还有颜真卿和"二王"，但是苏东坡没看过几个"二王"的帖，他只能去学后来这些人。

## 黄庭坚——要试平生铁石心

　　黄庭坚字形是学柳公权的，当然也受苏东坡的影响，因为同时代的人互相会影响，中国书法取法的脉络大概是如此。黄庭坚这个人的个性太强，他作诗写字都有很强的创新意识。所以黄庭坚是怎么做的？他学的就是碑和石刻。

　　欧阳修收集了很多的汉碑，但是宋代人一般不学石刻。尤其是米芾，从不学石刻，因为他是书学博士，资源富裕，眼光娇贵，可以整天看墨迹，所以一般的刻石看不上。黄庭坚觉得谁好就学谁，他是有个性的人，他可以说

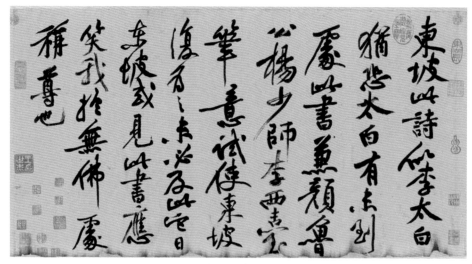

北宋·黄庭坚《寒食帖》跋

错，但不会做错。我们看他的字，就把隶书的法则融入行草书之中，所以开拓性特别大，他是中国历史上第一个碑学大家。

研究黄庭坚的字，会发现他处理小字和大字的办法迥异。他的小字纤细，大字特别张扬，纵横开阖。黄庭坚的大字一出，对后世的大字书写习惯产生了决定性的影响。例如赵孟頫，他写小字时会追寻唐人，但是只要稍微写大一点，就会用黄庭坚的办法，明代一些人更甚，一写大字，大楷或者行书，马上把黄庭坚长胳膊长腿的形态用进去。

从《寒食帖》题跋之中可以领悟到大字不必拘泥小动作，须以势为主，用全身的大动作去完成每一个点画。比如我们写小字更多是用手指或者用手腕，写大字就得练臂力，调动全身去写。当然大字和小字之间，各有其不同的侧重点。写小字时，我们经常懒洋洋地坐着写，有时不训练人的能力，尤其不训练眼力，写大字更训练观察力。如果把这样小的字换成大字去写，会特别考验造型能力。

中国的书法可以分为三种：第一种是大地书法，以大地作为载体，是刻在山坡石壁上的摩崖书法；第二种是纪念碑书法，就像唐代的碑，庄严规整；第三种是文人书斋式的书写，即日常书写，带着偶然意味的创作。就像大家平时做笔记一样，写批注，起草文章，或者写一幅字送给朋友，挂在室内欣赏，这就是书斋里的书写。现如今，还有一项展厅书法，大概发端于明

代挂在厅堂里的大轴。写字的要求应随着场地而改变。写大字可以参考大地书法，如果仅限于书斋式的书写，就写不出大气的格局。

黄庭坚最妙的地方在于结构穿插，这是一门绝活，看他笔笔都是那么倔强，笔笔都是那么刻意经营，但是这种有意的安排又处置得恰到好处，哪里开一点，哪里合一点，处处流露出他的巧思，他不像苏东坡，因为苏东坡是自然的。两个人各自代表了两座高峰，黄庭坚是刻意到极点的人物，苏东坡是天才到极点的人物。苏东坡天生而会，毫不费力，一下子就到了高境界。但是黄庭坚那样鼓努为力，刻意而为，照样达到了一览众山小的绝顶，这样的天才可谓千年一遇。

黄庭坚的创造性是极强的，且看他在结构上的巧思，大胆运用出人意料的穿插，刻意欹侧的作势，进而推及他的为人和文章上，也无一处不是翻空出奇的。苏轼在黄庭坚手书《尔雅篇》后的跋语中有云："鲁直以平等观作欹侧字，以真实相出游戏法，以磊落人书细碎事，可谓三反。"大家不妨思考一下，他为什么要这样？

## 米芾——强烈的对比度

米芾学谁呢？米芾先学沈传师，沈属于柳派，不大满意，又去学了褚遂良，米芾是嫌弃颜真卿的，他有时候也说柳公权不好。很快地米芾就脱离了唐代去学"二王"，他的一瓣心香敬奉给了王献之。但是米芾学王献之不到，最后学了羊欣，羊欣也是学王献之的，所以后人说米芾是王献之丫鬟的丫鬟。好比和绅伺候乾隆，但是和绅后面有多少人伺候他。

就宋代而言，我们注意一下米芾的手卷《虹县诗》，这件作品必须吃透，米芾传世的手卷为数不少，卷卷精彩，这卷《虹县诗》，先观察这两个字是怎么排的？高低错落，墨色一笔到底，直到墨枯仍意犹未尽，这一笔里面的枯笔太好了。笔锋适当地开叉，变化才会丰富。接着细细地看，然后从两个字再到三个字，观察它们互相之间怎么安排。

这件手卷太好了，每每让人惊讶于细线和粗线之间的差异，细线就这么随便地划过去，形成了强烈的对比度。写字要找到一个字里面的对比度，如果没有对比度，写出来字就是平的。所以写字手感要活，否则什么东西都是平的。

北宋·米芾《虹县诗》（局部）

平是写字的一大忌讳，每个字都是方圆、曲折、疏密、大小、粗细、俯仰的集合。要把《虹县诗》起码好好练几遍，再把米芾的其他几个帖找出来，再把黄庭坚的练一下。

## 倪瓒——千灵万象出虚空

倪瓒这件《淡室诗》即使放大后也很可观，这张图片告诉大家什么是真实的笔触，线条的质感就得这么写出来，这种造型让人拍案叫绝。

大家不一定要把字写得清清爽爽，非得一笔一画交代清楚，写得清爽未必是好字。倪瓒的笔画从来都不是清爽的，而是毛辣辣的感觉，破碎虚空里蕴含了各种灵动的意象。现代人在用墨一道都不讲究，倪瓒的墨是磨的，他的字是在纸面纤维松动起毛的条件下写出来的。反之，用墨汁就办不到。

我们往往一写字就是沾饱墨，线条写的又实又板，尤其墨汁写的字是很死板的，所以有条件还要磨墨。好好地看他的点和起笔，谁要是把这些细节真正的悟透了，楷书水平马上提升一个台阶。他的字这么有趣，该长的长，该扁的扁，每个字有每个字的势。一般人写字就是把字塑造成一样的方块。

欲寫新詩塵滿几�循我迂言淡如水白雪淡淡何

從来、伴我孤吟北窗寒酒味甘濃易變酸世

情對面九嶷山白雲且結無情友明月幽

禽与德鄰

八月廿日過宗道雪棲樓命余賦子安淡室詩

同賦是日踈雨生涼山光滿九殊有幽興也瓚

元·倪瓚《淡室诗》

中国字是方块字，但是谁真把字写成方块了，那就是最难看的字。字是有动态的，须随势赋形。

## 杨维桢——用求异思维理解丑书

杨维桢有一件立轴，墨色枯槁地兀立在那。他写字的窍门在于特殊的姿势，使用了非正常的执笔方法。研究古代人的字，要去推演他的姿势。大家可以研究一下米芾、苏东坡、黄庭坚怎么拿笔，身体作怎样的姿势。只要学进去了，通过字也可以想象出姿势的画面。

杨维桢的字绝对不是正常的姿势能写出来的。但是这种不正常恰恰有一种奇趣，大家可能觉得太乱了，但是他的好处就在于"乱"。

大家不要觉得书法一定是有秩序的就足够了，有时候书法也可以是杂乱无章的，故意造作的。但是你看他的手法变化，这种粗细、大小的变化是很原始的，什么叫原始的？这个原始来自哪里？不要觉得是简单的，王羲之、王献之就是这么原始，人家始终把大的线、小的线、重的线、轻的线、枯的线、嫩的线、直的线、抖抖的线那么有机地融合在一起。这就是书法的语言。

我们看书法最大的一个问题，是一看到字就囿于成见，下意识地觉得这个字怎么这么别扭，如果你这样去看，就永远看不懂它。这是语文老师看字的标准。凡事都以不变的标准去看，我们能看到什么呢？

杨维桢怎么会写成这样，我们平时那样写，人家偏偏要这么写，这就是独创力，是求异的思维，而不是求同的思维。你应该欣赏地去看，对一切跟你思维相左的事物抱有一种开放的心态。百分之九十九的人都会写的字你写出来又如何？一个百分之九十九的人都写不出来的字，你要是写出来就厉害了。

## 文徵明——君子之风

文徵明处理大字的方法有别于小字。大字借用黄庭坚的办法，他的字不能说有多出彩。因为他是君子，不同于明末书坛的怪才，反而具有一种很厚道的君子气，初看时平平正正，波澜不惊，随着阅历的增长，你会发现他的字很是耐看。现在的人喜欢有奇趣的东西，容易轻视文徵明。

元·杨维桢《七言诗轴》

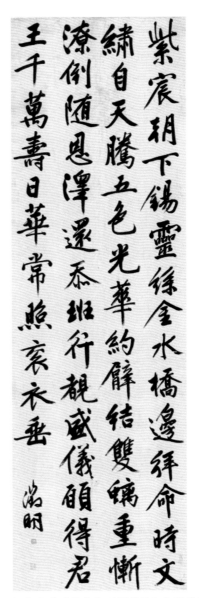

明·文徵明《"紫宸朝下锡灵丝"七律诗轴》

## 董其昌——品味笔墨

　　董其昌的字有一种奇特的创造性——虚实莫测的细线，松活灵动的弧形，漫不经心地写来。更进一层，还会发现他用墨有尺度，富于立体感。

　　光看他结构也稀松平常，需要进入他线条的和鸣，笔墨的交响，看他来回引带，迷离惝恍，时而轻柔，时而绵厚，甚至软巴巴的。线条互相层叠，

明·董其昌《试笔帖》（局部）

其中的交叉感好到极点——写大字就得利用好墨水的节奏交叉感。就在带燥
方润，将浓遂枯之时，忽然又出乎意料地变得松动慵懒，且仔细欣赏它圆润
饱满的质感，这种柔线那么柔和，那么松活，那么绵软，那么圆润。这种大
字的柔线没有人能写得出来。

　　当然还有真迹，大家观展的时候注意方法和技巧，博物馆最好常去，
董其昌的字你看透了，才能领会中国的墨迹是怎么样的。大家选一张最喜欢
的，盯在那里一两个小时，一步不动，一点点记住。看真迹的作品不用贪
多，否则一件都记不住，你就选一两个最好的，深深印在脑子里，这对培养
鉴赏的眼光大有好处。经过真迹的洗礼之后，最终再看董其昌，依稀就是三
维立体效果。

　　董其昌享用宋代留下来的老墨，罕见的加工纸，奢侈的绢、绫，谁能
比他更讲究？这件董其昌《试笔帖》，不知多少人为它痴迷，这是他最好的
字，也许看起来线条很一般，但是格调比怀素的《自叙帖》要高，因为他有
充满禅意的笔墨效果。

　　《自叙帖》未必是怀素的，很可能是宋人临摹的。《自叙帖》一味地走
刚硬一路，而董其昌信奉柔的哲学，从精神上结合了《小草千字文》和《自
叙帖》，把这几个帖的精神都糅合在一起，才能写出这种字。这件字帖的线
条太好了！这种一往无前又连绵不绝的柔线是很难的。

　　董其昌不但会写很安静的字，也会写极癫狂的字。他的小楷和大立轴

特别好。为什么很多人认为我偏爱董其昌，因为董其昌在很多书法家看来，并没有什么了不起，因为他们看的是董其昌普通的作品，况且其中有些是假的。他的字不能让你初见就瞬间为之倾倒。历史上，很多人把董其昌的真迹认为是假的，反之，又把假的认为是真的。关于董其昌的鉴定有个规律，只要这个字越看越不像董其昌的字，越可能是真的。而某些字在一般人看来，都不是董其昌平常的风格，但是它偏偏就是最好的董其昌。

## 徐渭、王铎、倪元璐、傅山——写出立轴的艺术性

　　第二个丑书代表人物就是徐渭，这件作品才是大立轴的写法，气势澎湃，如秋风扫落叶一般，每个字都是那么饱满。好的书法，就要写出一种意象，通过这种抽象的笔墨，写出一种人无我有的意象。徐渭是一个"疯子"，这种字绝非一般人能写的，这种火辣的气不断地连绵起伏。书体虽然草中带行，但是他把狂草的狂劲用在行书上面。这种气的饱满程度，那种不可一世的狂傲，在中国书法史上也就独此一人。

　　我们很多人写立轴，写出来一行一行分得很清楚。徐渭却会打乱行距、字距。这种打乱的局面也是一种章法，妙在以乱取胜。到后来倪元璐就会分得很清，工铎就会打乱。不论大立轴或者小立轴，明代的人喜欢写个三四行，清代的人就乱来，有人一下子写十行，这就冲淡艺术性了，立轴倚仗的

明·徐渭《三江夜归诗轴》

明·倪元璐《题画诗轴》

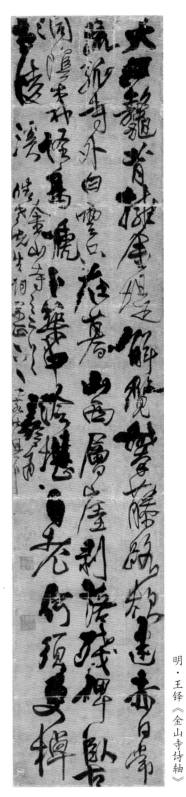

明·王铎《金山寺诗轴》

明·傅山《读传灯七言诗轴》

味道，就决定了它必须是一个长条型的，写个三四行足矣。

我们看傅山写立轴，字都会挪移，都不对直，我们写字很容易把字写得一行一行对得很直，人家在虚虚实实俯仰之间，总是在每个字处理上面出乎我们的意外。

倪元璐的大立轴，当然董其昌的立轴也不例外，他的字很紧，行和行之间的字很紧，就像王羲之手札一样，两个字一组，三个字一组，几个字一组，轴线不断摆动，从来不对直。但是整体看上去就很紧密，倪元璐写立轴就三行，三行中间很疏朗，落款就落两个字，可见他们的落款方式都是很讲究的。

如果写立轴，一定先把字帖的每个字的轴线画出来，辨别轴线是怎么走的。字的一行一行，在中间有一条骨骼，就像人的脊椎骨一样。自然形成一种浩浩荡荡的起伏，写出来才是好字。

再看看王铎的草稿，每一个书法家都会写草稿，一个书法家的草稿是在"无法"状态下的灵魂独白。往往在"无法"的状态下，能够写出特别深邃幽微的意韵。有时候闭着眼睛写写看，写不准了，反而更有味道，大家现在就老是想写准。王铎的字有一批这类型的草稿，特别值得大家去汲取灵感，结构上浑然天成，是王铎自己平时写不出来的。

# 第十讲　清代民国诸家

## 金农——点石成金

古代大家都是既能写最精微的字，又能写最豪放的字。我们要关注清代书法家的代表人物金农。

金农造型能力很强，他的漆书也有多种风格，其中隶书又有很多个品种，每个品种都很出色，包括楷书造型感也很强。关于金农抄经的灵感来源，不知他是不是看过唐代人的抄经体，还是看过汉简。但是只因为多看了一眼，这种人就会从中变出一种形式和风格来。古人强大的创造力由此可见，一个正体形式风格被创造出来以后，行书也会随着正体字去变，一连串的变化由此发生，体系随之形成。

## 赵之谦——由帖入碑

赵之谦最好的字是大行书，第二是他的手札，再是他的篆书、楷书、魏碑。赵之谦有时候写碑稍显程式化，而且软弱，没有把最阳刚的血气写出来，反而以柔媚示人。但是赵之谦有些碑体变出来的行书特别好，还有写信札小字最好，写得最自然，结构也有特色，如果学赵之谦，完全可以把很小的字放大写。

这件行书四条屏结构特别大方，你看不出有多少诡异的地方，但是意味深长。线条也柔柔的，甚是舒展。大方的好字里面必须有这种天真烂漫的气质。

清代人的字都是特别大气，特别自然，不经意间就把字处理得有声有

深閒正年留時一僧復時一飯課子藤清王堂心太

雙緊經蒲蝶席無暑青藤

杖有情要之夢玉榆句

漏閒長生

徙辛未刻之龙青之以李

鶴汀學長先生教可

七十七雙松人金農

大痴百歲萬雲煙富春驪影霧嵯峨泉是否曾經蜀道險十年寫足真山川

地可雞楷海可測畫素持情淑物色本凉妙霧同其沙筆力厚時培以息

隔舟岸江天裏時有巉巖插画趣浮圓野店法此深荷楫飽闕霜林美

峨方被葛尋隱淪主人應念

笑未九月畫竟　霽堂觀察大人鑒　趙之謙

清·赵之谦《七言诗四条屏》

色，神气活现。

## 何绍基——第一流人物

这件何绍基的对联，主要看其用笔。也许现在很多人写晋唐人的小字习惯了，回过头来看这些字就很费解。这里挂下来的尾巴让人不禁皱眉，看他虎头蛇尾的笔画，当然也不见得多高明，更难以接受。但是他的字好在哪里？就在于他以松活的用笔带出来轻重缓急，于是形成了一种呼之欲出的立体感。

同样的道理，清代人写字固然有一些毛病，但是往往瑕不掩瑜，好的地方偏偏好得不得了。从明代以来大致如此，只是不再像晋唐那么完美了。清代最优秀的书法家有何绍基、邓石如、伊秉绶，这几个人是清代第一流人物，其他人都稍逊一筹，赵之谦早年受过何绍基影响，还算厉害，刘墉也尚可。

对于这几个书法家，尤其注意他们怎么样从小字的牢笼里挣脱出来，把字写大。如果站在小字的角度看这些字，可能觉得很难看。一旦多看真迹，多琢磨写大字的效果，会发现大小字的写法是完全矛盾的。用欣赏大字的眼光，会觉得怎么看怎么舒服。同一个字写成一大一小，似乎很像，但是大字书写时，更侧重的是笔毫的形态，全力在纸墨之上营造出更好的笔触效果。至于字形、偏旁部首，是相对次要的。因而这种字写出来立体感很强。

而且他们大字作品配上小字落款，章法依然错落有致，这里的门道跟徐渭的不同。何绍基是大大小小很自然地排在纸面上，你说不出字有什么关系，有什么呼应。布局章法的时候，有一个问题大家要特别注意，字与字之间气脉要相关。很多人以为不过是上下字有一个关系，将气脉连贯起来。实际并没有那么简单，气脉可以连贯可以断，看何绍基的字写起来，这两个字气脉连贯，这里又断了，这两个字又连贯，这里又断了，断断连连，连连断断，大大小小，这才是好章法。

何绍基有一些小字题跋很厉害，尤其是小楷写得极精到。

丹沙泉暖祥红鱼

绛树实多分紫鹿

清·何绍基《绛树丹沙》七言联

江河淮海天之奥府，利物泽子以寔有君子是保

康有为

清·康有为《语摘轴》

## 康有为——生宣羊毫

康有为是写碑的，他贬低唐代人的楷书。《语摘轴》这张作品是最好的羊毫加宣纸写出来的效果，在他的作品中属于较为端正的。他有时候写正一点，有时候草一点，但是这件太有味道了。它可以说是丑书，但是这种丑书也是好书法。这一类型的书法一旦看进去以后，比那种甜美的字更加有味道。

康有为用很软的羊毫，在生宣上书写。只有跟着这样练，才会知道他的深浅。康有为的字写出来都是这种感觉，始终在枯润之间，动态且立体，气势非凡。

## 弘一法师——美术化的眼光

这张弘一法师的手札，属于他中期变化阶段，介于碑帖之间的字，尤其他中期有碑体的字，那种对联写得造型感很强，看上去一丝不苟，而且从容舒缓，因为他学过美术。他同样是中国书法史里的一个结构魔术师。

中国的结构魔术师在我看来柯九思、八大山人、金农、弘一是代表，这些人都属于中国书法史的结构大师。这些人都有一些美术方面的基础，他们看字会从图形的角度出发。那么图形的原则跟看字的原则会有什么区别？大家

弘一《与刘质平书》

要去研究一下美术观念里的构成，重新补补课，比如说美术是怎么训练造型的，怎么观察图形的？

所以书法也可以看成美术，而不只是写字。人观察字帖，只有训练后的眼睛才能够把握得准。所以现在书法美术化，有时候是一个特色，也是一个趋势。为什么书法专业很多设在美术学院？因为有很多图形的构成与美术的原理是通的。而书法如果设在人文大学，它会更偏向于写字。画过画的人都有一种大感觉，大构图，先看到的是大的构图整体。写字的人先盯住细部，没有一种大格局的意思。

## 沈曾植——以曲为美

整个民国，论技巧最丰富、涉猎最广的书家，当属沈曾植。某个方面来说，他又是最具开拓性的人。他的学问涉及各方面，他的书风影响巨大。

沈曾植的字跟明代的黄道周接轨，之后影响了马一浮、陆维钊，甚至影响了弘一法师。沈曾植充分意识到线条之中曲折的各种可能性，并以曲为美，不断地加入波折。

我们知道魏晋的字线条干脆利落，而到了清代以后，笔速放慢，又加上了一些曲折。沈曾植用笔就是不断地翻转，这种翻转的原理是跟王羲之通的，王羲之的线就是不断地块面转化，只是王羲之是快速写成，是用狼毫写在光滑的纸上。民国的这些人写生宣，就得慢，让墨吃进去，以笔代刀，一笔一笔杀进去。

所以写大字，第一点要找到杀纸的感觉，用毛笔杀进去，有背水一战的搏杀感。第二点是呈现出更丰富的信息。第三点是结构之中要有更多交叉重叠的立体感。

我们看民国真迹，如沈曾植，墨用的多时如洪水泛滥，那种意象才动人。他的曲折很耐看，曲折以后必须进一步变化字形，看懂他用笔道理以后，就觉得这个字形怎么看怎么合理。但是如果不认同他这种用笔，就觉得怎么看怎么都别扭，所以人的审美是有门槛的。

嶻姿鏊籟有神會

少蘭仁兄大雅

鄧雨湘煙擅別士

寐叟

清·沈曾植《岩姿鄧雨》七言联

## 郑孝胥——换骨奇方

郑孝胥，他的字完全是大字的写法。用欧体的用笔，简单、干脆、明了，不做任何多余小巧的动作，骨骼挺拔。他在民国影响力很大，一字千金，现在的"交通银行"四个字是他写的，当时据说值一万大洋。

他的字既有柳体的成分，也有欧体的成分，更多的是他领悟到的一种构图的笔意。他的风格分为两路，一路是粗笔，一路是细笔。但是按照唐人的经验看，每笔线条都不合格，横没有收笔，钩不够圆满，胳膊一抬，转折又交代不清楚，结构常常偏了，这是为什么？

可见书法并不是像我们想象的一种简单的规格。它不存在一种模型，比如说捺通常要一波三折，而这种笔画不由分说地刷过去也是可以的。因此唐人的书法，以及我们现在受的某些教育，既是一个基础，又是一个牢笼，也是一个套子，我们看到民国以来的那些字，慢慢地解套了。康有为大骂唐人，这不是没有道理。因为唐人只是把字写得更好，当然写到法度极致的时候也是书法，也是很高级的。但是你学得不好，受它一些观念限制，就不能开拓。

鉴于观念的限制，我们亟待解决的是大字问题，还有审美的解放。莫在别人说民国哪些字好的时候一脸的茫然，囿于原来的审美定势。郑孝胥的字，你得看他的气度，看他的骨骼，人人按照正常的骨骼长，他的骨骼偏不这样长，这就是奇相。

从来没有规定捺一定要这么写，横一定要两边大，中间细，横不能斜下去，折不能那么写，有规定过吗？谁规定的？无非是唐代的人这么写，唐代人能代表所有的书法吗？所以对于这些人的字得全方位地理解。

## 于右任——自然大格局

于右任属于碑派，他可以说是写碑体行书的第一人。沈曾植把写碑当学问，碑也好，帖也好，一视同仁。沈曾植吸收米芾的字形，他用自己碑学的笔法写米芾的字。康有为用绞转的笔法去写碑。然而于右任写碑的笔法是没有笔法的笔法，他提倡顺乎自然的表达，笔墨饱满，轻松写意，写出的线条粗犷弘

仲伦则快速无度驰骤不辚尺牍已
终笔势仍徐似逸笼槛之禽鸟恋
飞鸣之所如德章率尔流浪急速骨
气乍高风神又俗符从志而失道等渍
阿兴顛木 根津恭赞大雅之属孝胥

清·郑孝胥《述书赋》

荣光休气纷五彩千年一清
任人生玉醴吃峰屋可山性
波峻游村东海
太白诗
丞颇先生右任

于右任《李白诗轴》

润，没有多余的动作。他在某一方面删繁就简的处理有点像郑孝胥，把碑体的矫揉造作去掉，然后代替以自然放松的书写感，形成了博大的格局。就这类碑体行楷的字是他书法艺术的最高峰，在民国首屈一指。因为他官也大，气魄也大，书法上率意而为。有时候太当回事了，反而写不出好字。

## 林散之——水墨新世界

林散之最伟大的贡献是借用了水墨的方法。他自述受黄宾虹的影响很大，他把画画的一些宿墨法运用到了生宣的书写之中。

所以看林散之先生的字，那种墨色淋漓的书写方式，在中国书法史上，对于长锋羊毫加生宣这套材料的使用方法是一大突破。他加入美术化的手段，经常沾一下水。我们写字把墨撇平了，真正的画画或者写字的人是不能把墨撇平的。

写行草书时，如果在生宣上面，整支笔的墨水浓度不一样，千万不能再调，这就是最好的效果，一定要保持笔毫前后墨的浓度差别，这里是水分多一点，这里是墨多一点，有时候笔尖重一点。这样一落纸产生的墨色是自然的，有变化的。林散之很讲究这一墨法。

砚台怎么用大家知道吗？我们磨的墨放一个小时最浓，砚台上有的墨已经是干了，有的是刚刚湿的，写字的时候，两边各蘸一下，墨的浓度是有层次的。要注意的是，砚台里的墨色是不均匀的，恰到好处地利用墨色的不均匀，写出来才有墨法，一个砚台可以沾这里，可以沾那里，效果全然不同。

林散之的字好在哪里？他用隶书的办法写行草，根基在于隶书，格调高，他也没有明确地学谁的字，但是晚年大量练习隶书。他晚年耳朵不好，和学生笔谈，人家写一个纸条给他看，他写一个纸条答复人家，后来这些纸条收集出版成《林散之笔谈书法》，值得一读。他活了九十来岁，把练字当做锻炼身体。每天一大早上天还没亮就练汉碑，几百个字，手臂悬空，不疾不徐地临摹，写得大汗淋漓。他把写字融入生活当中。

你看他的字平正坦荡，不刻意俯仰作态。但是写字有一个诀窍要知道，就是出墨相。林散之书法的奥秘就在于层出不穷的墨相。日本有一个书法门派叫作"墨相派"，林散之这种墨法，隐约代替了通常的一些笔法内涵，他

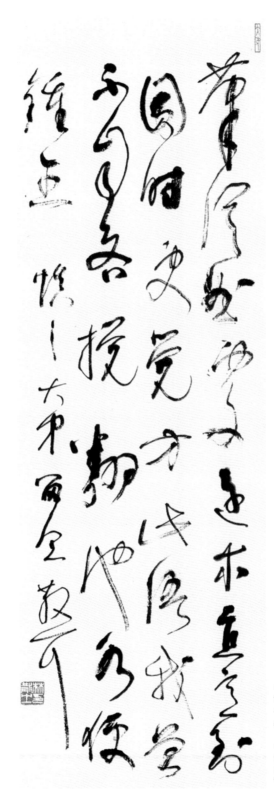

林散之《自作诗轴》

也是有笔法的，只是这种笔法已经不是我们通常意义的晋唐笔法。通常意义下，笔法这样写是行不通的，但是他调动了墨色的变化，完全颠覆了常识，这是一种全新的笔法，全新的创作方式，我们要读懂。

## 尾声：抵死不作茧

学习书法表面上是创作，但从某一意义来说是一种做学问的方式，也就是一种学者型的学习书法的方式。我相信大书法家们实际上就是如此操作的，甚至付诸一辈子精力，也正是这样才能把方方面面打通。

在打基础的阶段，每个人选择不同，有的学唐楷、有的学魏碑或其他书法。当琳琅满目的图片资料摆在面前，不论喜欢与否，都要从中进行思考、调整。甚至是重新选择，重新调整，这是我们的任务。也不是说要一概学会，当然全部学会也无妨。如果把书法史里每一家都学一遍，个个能够很自如地打进去，那你手头的变化能力和变化程度就非常可观了。但是我们主要目的是观念和技术。观念和技术能够帮助我们设置一个坐标，进行学习、思考。

学习书法最要紧的方法，不是将单独的字帖割裂，而是把这一家整个流变的图像罗列出来。我们现在的学院教育好比圈养，一说写行书就是《集王圣教序》，楷书就是那几个常见的帖。再来看沙孟海的学书过程完全与众不同，大家思考一下，越是求同，大家就越相似。这时候就要求异，求异思维对于学艺术的人必不可少，追求与众不同，与周边人不同，与老师不同，与时代社会不同。

寻求共性是必要的过程，但是要找到自我，做个性方面的阐释和探索，放开胆子，迈开步子，不要畏畏缩缩、谨小慎微，只写一种字，始终在抄书，就写"一笔字"，不会动脑子去写，不会变化手头，形成定式，这类情形是作茧自缚，沙孟海先生有方印叫"抵死不作茧"，我们不断学习的过程中，难免需要一个茧来安置自己，然后不断把茧破除，这样的一个过程势必促使大家开放视野，开放手头的功夫。学习书法就是不断自己与自己打架的过程，自己与自己煎熬，自己与自己较劲。这样的一个过程，意味着自我调整与修复，像电脑一样不断更新。

大家应开拓观念，万万不可装在自己的小天地里，装在自己学的字帖里

面，我讲了一部分的书法史，只是为了给大家讲明一个道理。比如学汉碑或者篆书，以此为源头，同时须知道它在清代民国的流派。比如写魏碑，应该先参考后人的成就，切莫直接上手。现在人学隶书，直接学汉碑，有一个问题没有解决，即"什么是笔意"，为什么现在很多人反而重视明清的隶书？因为明清人的隶书见笔意，这是拓片所没有的。

　　我们研究唐以前的书法，一定要先研究宋以后到民国，把它勾连成一个链条，知道中心思想就是"穷源竟流"，这四个字永远刻在脑子里。

# 后　记

近几年，应张索老师之招，我先后三次在华东师范大学为书法研究生上课，这本小书就是根据上课内容整理的。

教学内容主要是技法类的，如临摹、创作、笔法、结构等，因为这些内容我需要紧贴着书法史讲，便附带多分析了一些古人的作品。我认为学习书法，重要的是要深入古人，尤其要以作品为中心进行广泛的梳理研究。有三大块资料我们需要面对，一是晋唐以来的名家书法，二是明清以来发现的金石碑刻，三是晚清民国以来考古发现的简帛文书。书法史的每个时期，都处在一种不同的资料环境里，有什么样的资料便有什么样的书学风气。而个体，你熟悉什么样的资料，便会写什么样的字。我个人的创作研究侧重于第一个板块，即晋唐以来的名家帖学系统。对这个系统，我们比前人掌握了更多的资料，有必要重新梳理这个体系的源流关系。关于源流问题，我得益于沙孟海先生提出的"穷源竟流"的方法，"穷源竟流"不仅是学古创作的重要手段，也是研究书法史的重要学理。

我上课通常不太严谨，没有做课件，只是准备了一些图片，然后随机性地讲解，近似于"创作"，往往需要灵感与激情的迸发，因而条理性较差，发挥时好时坏。对自己讲过的东西也不是太看重，总觉得不如意处尚多，以待将来完善。录音整理成文字，许耕硕、陈晨晨、郑辉、刘亚晴及华东师范大学其他同学为此付出了大量的精力。全书的总体构架、章节目录、语言润色等则主要依赖蔡玮恒同学。这是最难的环节，决定本书的质量。就像做菜，我只是提供了原材料，需要厨师精心烹调，玮恒就是这位厨师。本书可以说是贯彻了蔡氏思维和趣味的一个"版本"，对这个"版本"我很满意。

插图工作则由吴一凡同学负责，因为很多图片不常见，需要广泛收集。另外，杨勇、罗宁两位编辑对本书的策划、出版给予了大力支持。对他们的付出我谨在这里一并致以谢忱。

　　当然，受个人水平的局限，本书的错漏之处肯定在所难免，一切由本人负责，请读者指疵与赐教。

<div style="text-align: right">

陈忠康

2020.4.25

</div>

**图书在版编目(CIP)数据**

中国书法源流十讲 / 陈忠康著. -- 上海：上海书
画出版社，2020.8
（当代实力书家讲坛）
ISBN 978-7-5479-2448-8

Ⅰ.①中… Ⅱ.①陈… Ⅲ.①汉字－书法史－中国
Ⅳ.①J292-09

中国版本图书馆CIP数据核字（2020）第133104号

当代实力书家讲坛

# 中国书法源流十讲

陈忠康　著

| | |
|---|---|
| 责任编辑 | 杨　勇 |
| 编　　辑 | 罗　宁 |
| 特约编辑 | 蔡玮恒　吴一凡 |
| 封面设计 | 王　峥 |
| 责任校对 | 倪　凡 |
| 技术编辑 | 顾　杰 |

|  |  |
|---|---|
| 出版发行 | 上海世纪出版集团<br>上海书画出版社 |
| 地址 | 上海市闵行区号景路159弄A座4楼 |
| 邮政编码 | 201101 |
| 网址 | www.shshuhua.com |
| E-mail | shcpph@163.com |
| 印刷 | 上海盛隆印务有限公司 |
| 经销 | 各地新华书店 |
| 开本 | 787×1092　1/16 |
| 印张 | 12 |
| 版次 | 2020年8月第1版　2023年4月第6次印刷 |

| | |
|---|---|
| **书号** | **ISBN 978-7-5479-2448-8** |
| **定价** | **78.00元** |

若有印刷、装订质量问题，请与承印厂联系